더 디자인

2

* 『더 디자인』은 2010년 출간되었던 『디자인 캐리커처』의 개정 증보판입니다.

지 식
만 만
시리즈

0 0 2

THE DESIGN
더 디자인

만화로 읽는 현대 디자인의 지도

2

글·그림 **김재훈**

21세기북스

서문

『디자인 캐리커처』라는 제목을 달고 이 책의 초판이 세상에 나왔을 때
만 해도 '디자인'이라는 주제로 할 얘기가 참 많았다. 또 할 만했다. 디자인이라
는 포괄적이고 연역적인 개념 아래 널린 어떤 분야에 관한 이야기에도 사람들
은 꽤 주목하는 편이었고, 누구나 익히 들어 알지만 친숙한 단어 속에 담긴 세세
한 의미와 설명들은 제법 신선한 지식이 될 만하다고 여겨진 외래어가 '디자인'
이었다.

생활상의 바로 곁에 다다른 디자인의 효능을 믿어 의심치 않았기에 디자인에
관해서는 뭐 하나라도 더 자기 생의 교양 상자 안에 담길 희망했던 사람들은 애
플 디자인을 진두지휘한 조너선 아이브가 선보인 단순한 미학의 원류를 거슬러
올라가면 브라운사의 가전제품을 다듬은 디터 람스를 만나게 된다는 설명에 귀
기울였고, 자동차의 화룡정점은 누가 뭐래도 디자인이 잘 된 외모라는 점을 깊
이 공감한 도시인들은 한국 최대 완성차 메이커가 세계 몇 대 자동차 디자이너
라는 명성을 내세우며 영입한 피터 슈라이어가 유례없는 대우를 받는다는 소식
을 접하면서도 그럴 만하다고 납득했고, 천혜의 섬 제주도를 방문하는 사람들
은 자연의 바람을 느끼기 위해 들판에 서 있기보다 안도 다다오가 설계한 구조
물의 내부에 들어가 어슬렁거렸다.

서체를 만드는 디자이너들은 유감없는 실력을 발휘해 대중의 읽기 환경에 새
바람을 불어넣었고, 재능 좋은 펜글씨 전문가들뿐 아니라 붓을 든 서예가들도
캘리그래피라는 서양 용어를 본격적으로 사용하면서 디자인의 분야에서 두각
을 나타냈다.

좋은 시절이었다.

그리고 곧 거품은 사라졌다.

채 십년이 안 되어 디자인에 쏠렸던 시선이 분산되고 관심도가 하락한 건 왜일까? 경기가 악화되어 부가가치를 높이는 기술에 들이던 비용이 줄어들어서? 파란만장했던 정치 상황이 하도 드라마틱해서 일상의 문화에 눈 돌릴 틈이 없어져서?

아니다. 우리 사회의 놀라운 학습 능력은 짧은 기간에 디자인을 보고 읽는 방법을 체화했고 세세하고 전문적인 영역에서 다루어지던 것들까지 대중의 눈높이로 끌어내렸다. 그 바람에 이제 어떤 디자인 분야의 종사자라 할지라도 특별하고 차별된 전문가를 자처하기 어렵다. 디자인 전문가를 양성하는 아카데미의 전술이 닿지 않는 곳곳에서 예기치 못한 창의성이 빈번하게 발휘되고 의장등록이나 저작권이 무색할 정도로 생기발랄한 기술 복제가 성행하며 사리분별이 뛰어난 디자이너들이 팝아트나 아방가르드 시장으로 발길을 옮길 만큼 디자인 시장은 빛나는 아마추어들로 넘쳐나게 되었다.

예전이 디자이너들에게 좋은 시절이었다면 지금은 소비하던 대중이 생산과 설계까지 즐겁게 주무르는 전혀 다른 양상의 좋은 시절이다.

이 좋은 시절에 『디자인 캐리커처』는 『더 디자인』으로 개명을 하게 되었다.

『디자인 캐리커처』가 디자인이라는 특정 분야에 관심을 갖거나 디자이너의 진로를 모색하는 사람들에게 사전 지식을 요약하고 압축해서 보여준다는 의미였다면 『더 디자인』은 누구나 다 알고 누구나 다 하는 디자인의 개념 보여주기가 아닌 이제까지의 디자인이 각각의 항목에서 언제 누구에 의해 어떤 모양으로 명멸했는지를 더듬는 회상이 될 것 같다.

지금 상황과 맞지 않는 꼭지들은 빼고 몇 개의 새로운 꼭지를 새로 추가했다. 새로 엮은 이 책을 통한 회상이 독자들에게 소소한 재미가 되기를 희망하며, 책이 다시 연명하는 데 도움을 준 지난 독자들을 포함한 많은 분들께 감사드린다.

2019년 5월 김재훈

CHARACTER | 만화에서 빠져나온 디자인 혁명

TOY | 오로지 기쁨을 위해 디자인된 세계

ETHICS | 디자인, 더 좋은 삶을 고민하다

P.S 디자인

DESIGNER

전설이 된 디자이너들

타이틀 시퀀스의 최강자: 솔 배스

영화가 시작될 때, 제작에 참여한 사람들의 이름과 함께 펼쳐지는
도입부 영상을 '타이틀 시퀀스'라고 부릅니다.

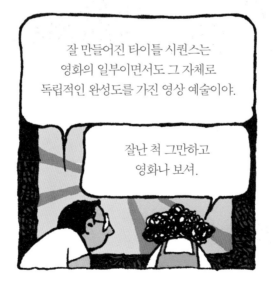

타이틀 시퀀스 분야에서 영상디자인의 선구자로
존경과 찬사를 받는 디자이너가 솔 배스입니다. 그는 오토 프레민저 감독의
「황금 팔을 가진 사나이」, 앨프리드 히치콕 감독의 「사이코」, 「현기증」,
마틴 스코세이지 감독의 「케이프 피어」, 「좋은 친구들」, 「카지노」,
그리고 「빅」, 「장미의 전쟁」, 「브로드 캐스트 뉴스」 등 수많은 영화의
앞부분을 장식하는 뛰어난 영상을 만들었습니다.

「사이코」 도입부의 주인공 샤워 장면도 제 아이디어랍니다.

뿐만 아니라 그는 AT&T, 벨 시스템,
유나이티드 항공, 미놀타, 워너 커뮤니케이션 등
굵직한 회사들의 심벌과 로고를 디자인할 만큼
다재다능하였습니다.

그런 솔 배스에게는 의미심장한 일화가 있습니다.
언젠가 누군가 그에게 판에 박힌 질문을 한 가지 하였는데,

어릴 적에는 어떤 사람이
되고 싶었나요?

그의 대답은 평범하지 않았습니다.

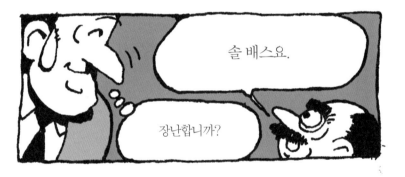

솔 배스요.

장난합니까?

건방지거나 건성으로 한 대답이 아닙니다.

전 정말로
제 자신이 되고 싶었어요.

그것은 어쩌면 어린 시절의 꿈이 실현된
자신의 인생을 자랑스럽게 여기는 자만이
떠올릴 수 있는 여유로운 대답이 아닐까요?

솔 배스는 솔 배스가 되고 싶었다지만
나야말로 솔 배스처럼 되고 싶다.

솔 배스처럼 자기 삶에 만족스러운 사람들이
많았으면 좋겠습니다.

어렸을 때 어떤 사람 되고 싶었어?

왜? 당신 만나서 꼬인
내 팔자 얘기 듣고 싶어?

16

현대 그래픽디자인의 이정표를 세우다
: 폴 랜드

현대 그래픽디자인 분야의 이정표를 세운 폴 랜드가
훌륭한 업적들을 많이 남길 수 있었던 요인 중의 하나는
그에게 남다른 원칙이 있었기 때문입니다.
랜드는 일을 맡아서 할 때, 작업 과정에서 참견하는 주변의 의견이
자신의 디자인을 훼손시키지 않기를 바랐습니다.

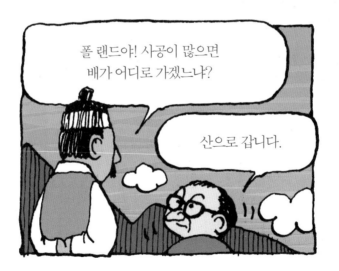

폴 랜드는 스물네 살 때 디자이너에게
자유로운 창작 표현을 보장받는 것이 얼마나
중요한지를 깨닫는 색다른 경험을 하였습니다.

「디렉션」이라는 잡지 회사로부터
파격적인 제안을 받고 했던 디자인이
자신의 이름을 알리게 된 계기가 되었던 것입니다.

간섭 안 할 테니 맘대로 해봐.
뭐 실험적인 것도 좋고.

대신 돈은 안 준다.

디자인 작업이 진행되는
과정에서 많은 사람들이
취향에 따라 혹은 자기에게
유익하도록 내놓는 다양한
의견들이 난무하는 경우가
자주 생기는데,

요즘은
네덜란드
스타일이
대세인데

어디서 뭘 듣고 온 김 과장

좀 더 미니멀하게, 응?
그래야 단가도 응?
미니멀하게 줄지, 응?

회사에 오래 계신 박 부장

난
뭐니 뭐니
해도

18

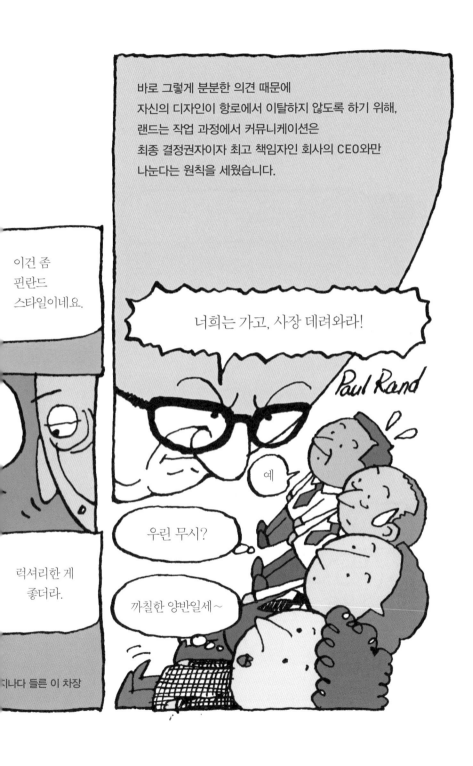

멋진 디자인을 위해서는
창작의 자유를 보장받으며
소신껏 기량을 발휘할 수 있는 여건을
스스로 찾아야 하는 법입니다.

그러나 내실을 다지기 전에
섣불리 폴 랜드를 따라 하면 안 됩니다.

산업디자인의 원조 : 레이먼드 로위

1919년 어느 날 프랑스를 출발해 뉴욕항에 들어오는
한 여객선의 갑판 위에는 새로운 땅에서 새로운 꿈을 실현하겠다는
부푼 꿈을 가슴에 가득 담은 청년이 타고 있었습니다.
기회의 땅 미국에 자신의 인생을 걸고 고국을 떠나온 그 청년은
자신이 곧 미국인의 사랑을 듬뿍 받을 것이라고,
미래에 대한 확신에 차 있었죠.

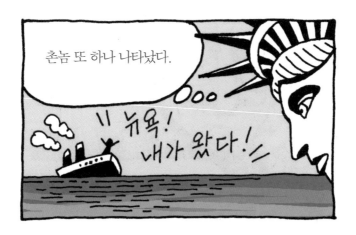

그는 산업디자인의 원조로,
훗날 미국 디자인계에서 20세기를 대표하는
거목 중 한 명이 된 레이먼드 로위입니다.
1893년 파리 태생으로 제1차세계대전 무렵
엔지니어로 복무한 뒤, 미국행 배에 몸을 실었던 그가
당시에 지니고 있던 것은 군복 한 벌, 트렌치코트,
트렁크 한 개, 그리고 단돈 40달러가 전부였습니다.

로위가 잡지
일러스트레이터 등의
디자인 일을 하면서
자리를 잡아가던
1930년대에 미국
사회에서는 제품과
환경에 관한
유행이 광풍처럼
불어닥쳤습니다.

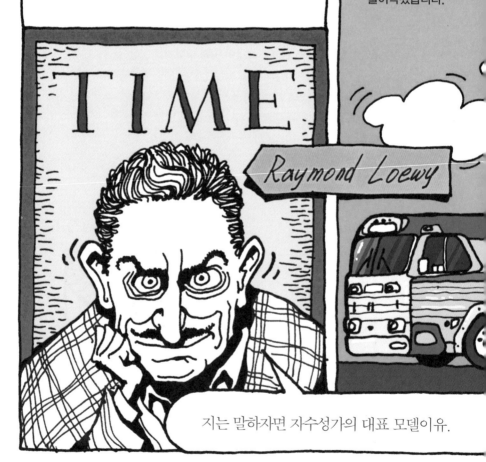

지는 말하자면 자수성가의 대표 모델이유.

그것은 이른바 '유선형'이라는 미래적 형태의 디자인입니다. 미국인들은 거의 맹목적으로 유선형 디자인에 열광했습니다. 이것이 마침 로위가 추구하던 디자인 감각과도 절묘하게 맞아떨어졌죠.

로위는 가전제품이나 사무용품뿐만 아니라 모든 운송 수단은 미래를 향한 속도감을 표현해야 한다고 믿었습니다.
그는 유명한 유선형 기차인 펜실베이니아 철도의 기관차 S1을 디자인하였고 과거 우리나라의 경부고속도로 위에서 은빛 광채를 밝히며 달리기도 했던 그레이하운드의 시니크루저를 디자인하기도 했습니다.

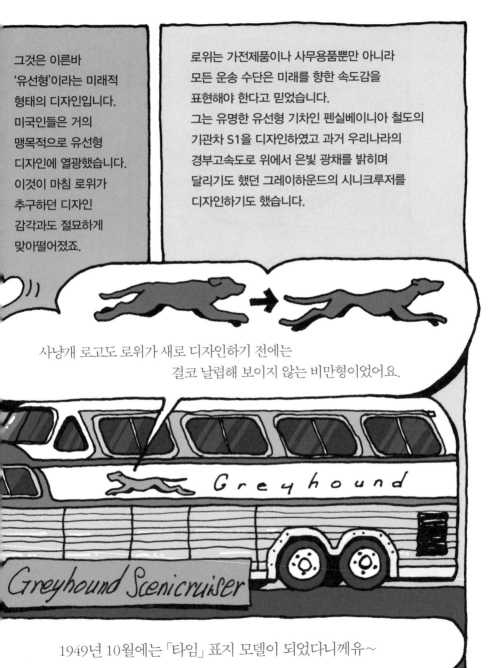

사냥개 로고도 로위가 새로 디자인하기 전에는 결코 날렵해 보이지 않는 비만형이었어요.

Greyhound

Greyhound Scenicruiser

1949년 10월에는 「타임」 표지 모델이 되었다니께유~

그가 디자인했던 물건 중에서
이런 요상하게 생긴 것도 있습니다.

외계인이 타고 온 미확인 비행체 같은 이것은
연필깎이인데, 유선형의 형태가 인류에게
번영과 행복을 가져다줄 것이라고까지 확신했던
당시 미국의 디자인 유행이 고스란히 반영된
다소 엉뚱한 프로토타입 제품입니다.
합리적 이성과 보편적인 사회 공헌에 의미를
두었던 바우하우스 같은 독일계 공예건축운동에
뿌리를 둔 디자이너라면 이런 물건을 보고
한마디 했을지도 모르겠습니다.

"겉멋만 들어 가지고."

디자인을 바꾸면 새 브랜드가 된다
: 레이먼드 로위

유선형을 추구한 산업디자인의 원조 레이먼드 로위는 기존 제품을
새롭게 리디자인해서 매출 상승에 기여하는 특별한 실력을
많이 발휘했던 것으로도 유명합니다.
1941년에 그의 손에 의해 완전히 새로운 이미지로 탈바꿈한
담배 '럭키 스트라이크'의 포장은 디자인 역사에서 가장 손꼽히는
리디자인 성공 사례로 남아 있습니다.

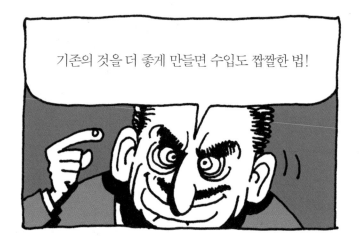

기존의 것을 더 좋게 만들면 수입도 짭짤한 법!

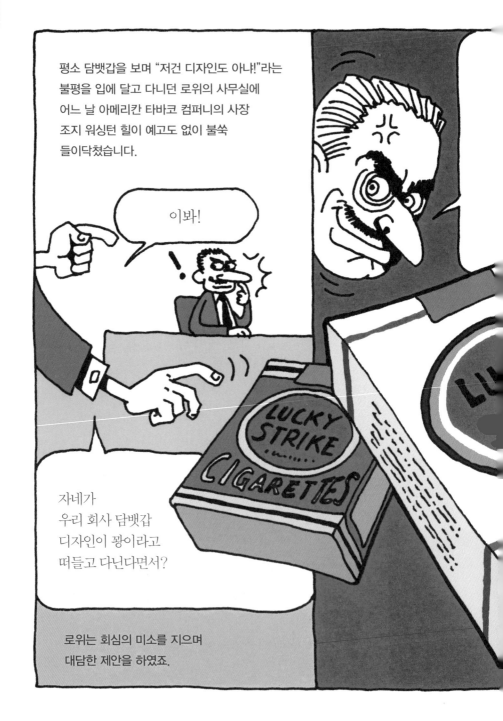

다랑 내기할래요?
제가 리디자인하면
확실히 좋아진다에
만 달러를 걸겠소.
맘에 안 들면
도 안 내도 좋아.

다시 태어난
럭키 스트라이크를 소개합니다.

상품명을 포함한 원의 이미지는
더욱 선명하고 모던하게!

포장의 앞면과 뒷면을 똑같게!
(어떤 방향으로 진열해도 제품 이미지가 뚜렷하게 보이겠죠?)

잡다한 문구들은 확 줄이고
설명은 측면으로!

그리고 무엇보다 칙칙했던 포장지의 색을
산뜻하게 흰색으로!

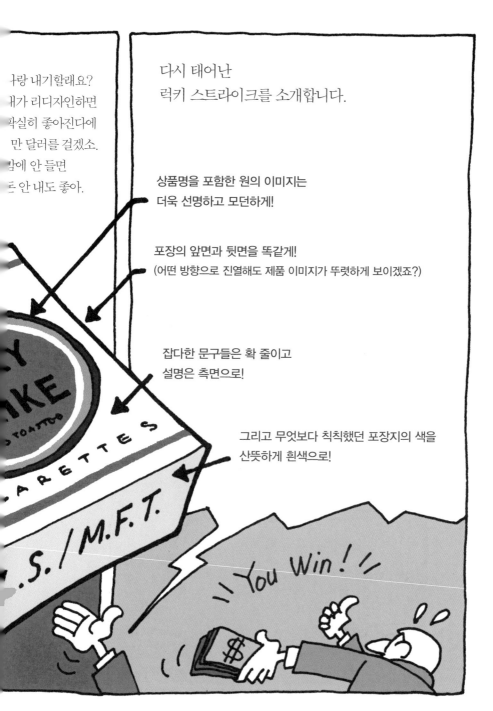

독선적일 정도로 남이 해놓은 디자인을
인정하지 않았던 그의 성품은 단순한 아집이라기보다는
자신의 실력을 발휘할 기회를 포착하기 위한
일종의 디자인 마케팅 전략이었을지도 모릅니다.

> 내가 훨씬 더 잘하는데.

> 한번 맡겨봐?

그리고 로위는 비평에 대해 책임을 지는
디자이너였습니다. 그는 항상 자신과 의뢰인의 불만을
해소시킬 수 있는 대안과 그것을 실현시킬 수 있는
준비된 실력을 갖추고 있었습니다.

> 자! 어때? 내 말 맞지?

시간이 지나도 질리지 않는 디자인
: 아르네 야콥센

원은 컴퍼스를 사용하면 누구나 다 그릴 수 있는 기하도형입니다.
원기둥을 만들 때는 여기에 사각형 도자만 더하면 됩니다.
위와 아래에서 보면 원이고 옆에서 보면 사각형인 원기둥에
색다른 장식이 전혀 없는 단순한 형태를 보고
기가 막힌 걸작이라고 할 수 있는 걸까요?
그렇게 불리는 원기둥이 있습니다.

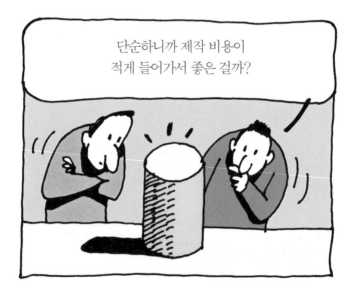

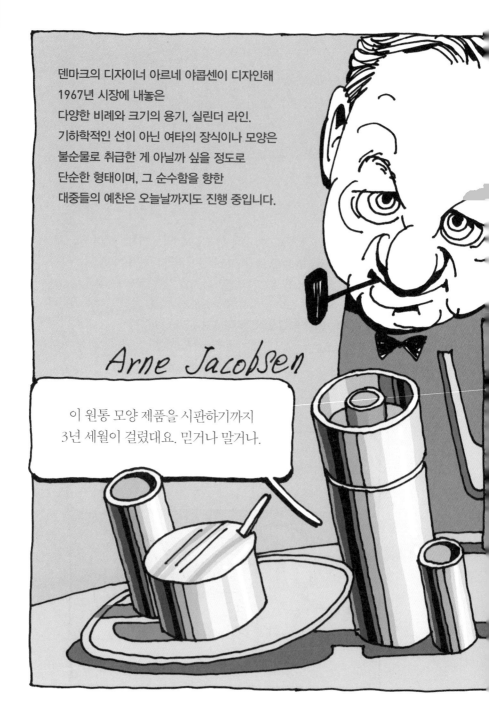

덴마크의 디자이너 아르네 야콥센이 디자인해
1967년 시장에 내놓은
다양한 비례와 크기의 용기, 실린더 라인.
기하학적인 선이 아닌 여타의 장식이나 모양은
불순물로 취급한 게 아닐까 싶을 정도로
단순한 형태이며, 그 순수함을 향한
대중들의 예찬은 오늘날까지도 진행 중입니다.

Arne Jacobsen

이 원통 모양 제품을 시판하기까지
3년 세월이 걸렸대요. 믿거나 말거나.

당시 제작과 생산을 맡은 스텔톤사의 기술자들은 스테인레스 특수강을
설계에 따라 가공하기 위해 공작기계를 새로 개발해야 할 정도로
애를 먹었다고 합니다.

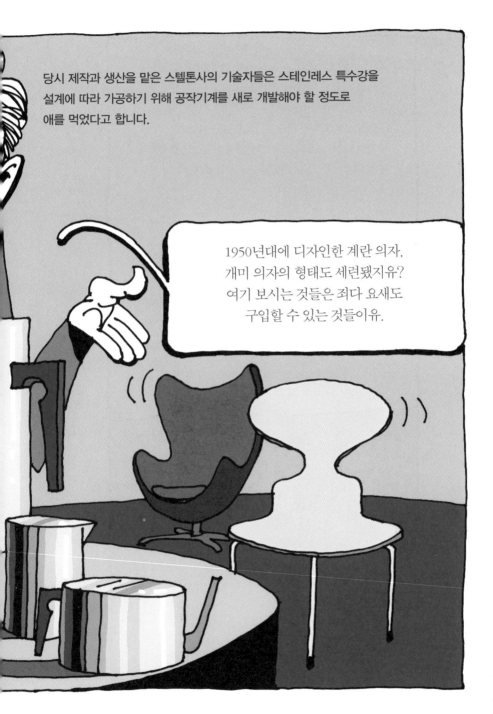

1950년대에 디자인한 계란 의자,
개미 의자의 형태도 세련됐지유?
여기 보시는 것들은 죄다 요새도
구입할 수 있는 것들이유.

실린더 라인을 보고, 디자이너가 한 일이 무엇인지
궁금한 사람도 있을지 모르겠습니다.
그런데 디자인은 때로 매우 전략적인 작업입니다.
야콥센은 창의적인 새로운 형태보다 관념 속의
수학적 형상을 가감없이 그대로 현실로 끄집어내면
분명 먹힐 것이라는 확신을 가진 것입니다.

순수한 관능미를 살린
미래적인 패션디자인 어때요?

스타워즈의 세계관을 디자인하다
: 조지 루커스

「아바타」의 성공 신화를 시작으로 최근에는
3D 영화가 보편화되어 제작할 때도 3D 개봉을 염두에 두고
제작 진행하는 영화가 많습니다.
성공한 영화 한 편이 벌어들이는 수입은 상상을 초월합니다.
이렇게 고부가가치를 창출하는 영화의 기원을 따지자면
역시 조지 루커스 감독의 「스타워즈」를 이야기하지 않을 수 없습니다.

미래에는 3D가 곧 돈이다~
그 말이여.

멀쩡한 배우들은
쪽박 차는 거유?

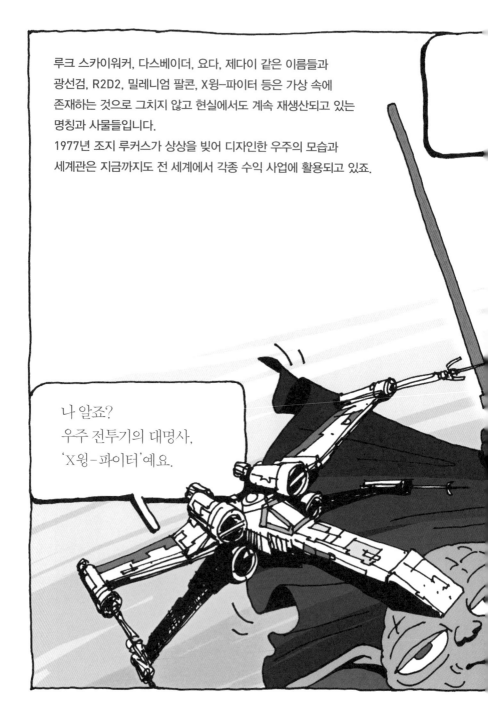

루크 스카이워커, 다스베이더, 요다, 제다이 같은 이름들과
광선검, R2D2, 밀레니엄 팔콘, X윙-파이터 등은 가상 속에
존재하는 것으로 그치지 않고 현실에서도 계속 재생산되고 있는
명칭과 사물들입니다.
1977년 조지 루커스가 상상을 빚어 디자인한 우주의 모습과
세계관은 지금까지도 전 세계에서 각종 수익 사업에 활용되고 있죠.

나 알죠?
우주 전투기의 대명사,
'X윙-파이터'예요.

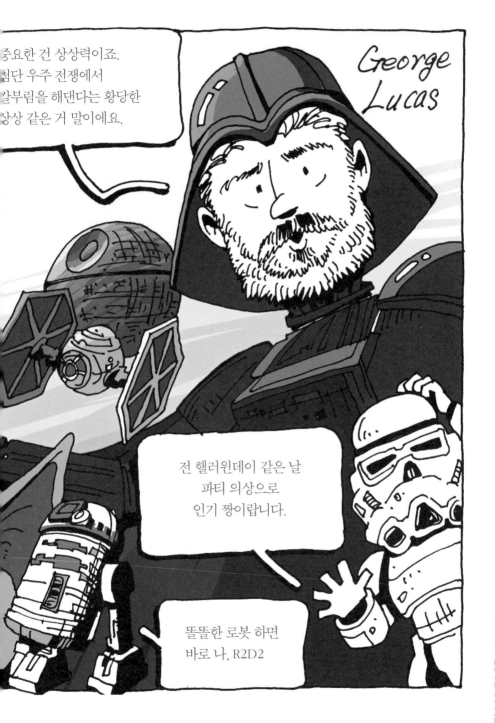

중요한 건 상상력이죠.
첨단 우주 전쟁에서
갈부림을 해댄다는 황당한
상상 같은 거 말이에요.

George
Lucas

전 핼러윈데이 같은 날
파티 의상으로
인기 짱이랍니다.

똑똑한 로봇 하면
바로 나, R2D2

깜짝 놀랄 만한 특수 효과나 첨단 기술을
발전시킨다 하더라도 그것만으로 기대 이상의
고부가가치를 올릴 수 있을까요?
대중이 지속적으로 감정이입을 할 수 있는
높은 품질의 콘텐츠를 만들기 위해서는
세련된 스토리를 탄생시킬 수 있는 인문학적 토대와
상상을 디자인하는 감성의 기술이 필요합니다.

기술은 뒤지지 않는데, 뭔가 세계적으로
히트칠 만한 스토리가 없단 말이야

우리에겐
막장 드라마가
있지 않습니까?
불륜!

PRODUCT DESIGN

하나의 디자인이 그 물건의 이데아가 된다

모나미153 vs BIC 크리스털

볼펜의 이데아는 서양인들과 우리에게 다른 모습입니다.
그 단어를 듣고 우리나라 사람들이 대체로
'모나미153' 볼펜을 떠올린다면
서양인들은 아마 'BIC 크리스털' 볼펜을 떠올릴 것입니다.

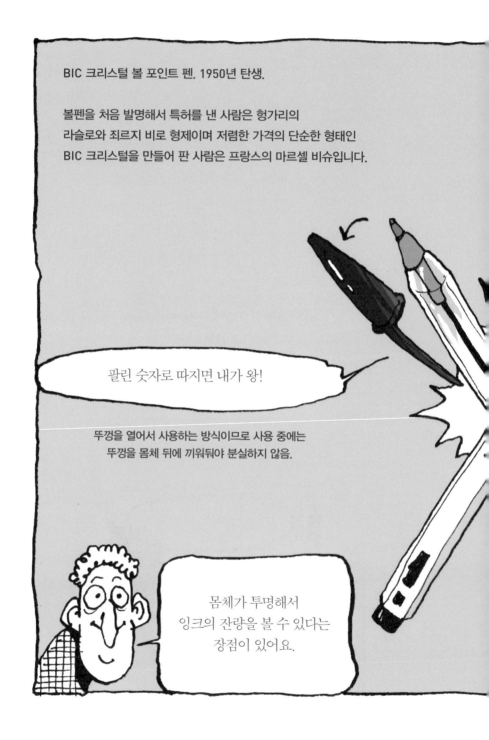

BIC 크리스털 볼 포인트 펜. 1950년 탄생.

볼펜을 처음 발명해서 특허를 낸 사람은 헝가리의
라슬로와 죄르지 비로 형제이며 저렴한 가격의 단순한 형태인
BIC 크리스털을 만들어 판 사람은 프랑스의 마르셀 비슈입니다.

팔린 숫자로 따지면 내가 왕!

뚜껑을 열어서 사용하는 방식이므로 사용 중에는
뚜껑을 몸체 뒤에 끼워둬야 분실하지 않음.

몸체가 투명해서
잉크의 잔량을 볼 수 있다는
장점이 있어요.

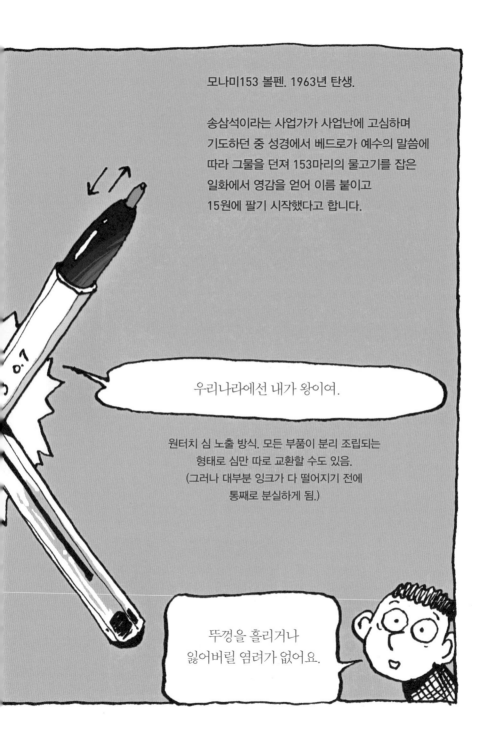

모나미153 볼펜. 1963년 탄생.

송삼석이라는 사업가가 사업난에 고심하며
기도하던 중 성경에서 베드로가 예수의 말씀에
따라 그물을 던져 153마리의 물고기를 잡은
일화에서 영감을 얻어 이름 붙이고
15원에 팔기 시작했다고 합니다.

우리나라에선 내가 왕이여.

원터치 심 노출 방식. 모든 부품이 분리 조립되는
형태로 심만 따로 교환할 수도 있음.
(그러나 대부분 잉크가 다 떨어지기 전에
통째로 분실하게 됨.)

뚜껑을 흘리거나
잃어버릴 염려가 없어요.

필기감이나 디자인의 우열에 관해서는
사람마다 의견이 다를 테지만,
모나미153만의 특별한 장점이 하나 있습니다.
스트레스를 받았을 때
BIC 크리스털을 쓰는 사람은 손목에 힘을 줘서
볼펜을 툭툭 내려치겠지만

모나미153 사용자는 아주 간단한 동작의
반복만으로 자신의 감정 상태를 주위에
알릴 수가 있다는 것!

주시 살리프
: 실용적이지 않아도 좋은 디자인인가?

디자이너는 때로 통념을 뛰어넘어
혁명적인 모양의 제품을 만들어내기도 합니다.

평범한 물건도
색다르게 디자인하믄예
억수로 비싸게 팔 수 있는 기라예.

일마 이거
천상 디자이너네.

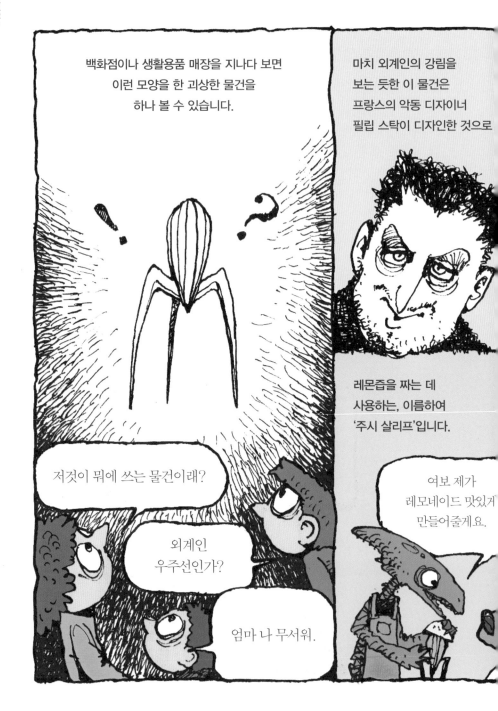

백화점이나 생활용품 매장을 지나다 보면
이런 모양을 한 괴상한 물건을
하나 볼 수 있습니다.

마치 외계인의 강림을
보는 듯한 이 물건은
프랑스의 악동 디자이너
필립 스탁이 디자인한 것으로

레몬즙을 짜는 데
사용하는, 이름하여
'주시 살리프'입니다.

저것이 뭐에 쓰는 물건이래?

외계인
우주선인가?

엄마 나 무서워.

여보 제가
레모네이드 맛있게
만들어줄게요.

가격도 꽤 비싼 편이어서 결코 대중적이지는 않지만
디자인사를 이야기할 때 항상 빠지지 않고 등장하는
이것에 대한 의견은 극단적으로 나뉩니다.

봉주르~

그냥 북엇국이나
끓여줘.

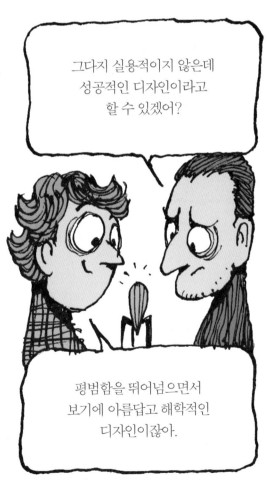

그다지 실용적이지 않은데
성공적인 디자인이라고
할 수 있겠어?

평범함을 뛰어넘으면서
보기에 아름답고 해학적인
디자인이잖아.

스위스의 자부심, 맥가이버 칼

여러모로 재주가 많아서 동료들의 이런저런 일들을 도맡아서
척척 처리해주는 사람들은 흔히 '맥가이버'라는 별명이 붙습니다.
이들처럼 모두의 사랑을 받는, '맥가이버 칼'이라 부르는
빅토리녹스 스위스 아미 나이프에서 따온 별명이죠.

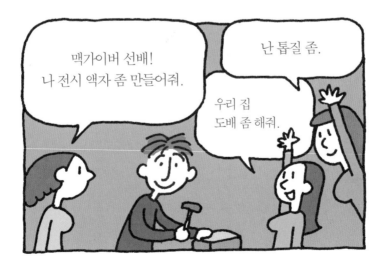

스위스의 장인이었던 카를 엘제너는
스위스 군인들이 여러 가지 용도로 사용할 수 있는
칼을 만들어 납품하면 돈을 많이 벌 수 있을 거라고
생각했습니다.
모든 스위스 병사들이 입대할 때 지급 받으며 알려진
이 조그만 도구 뭉치는 제2차세계대전을 거치면서
순식간에 전 세계로 퍼져 나갔죠.

이것을 가지고 다니면
물건이나 질긴 끈을
자를 때, 병마개나
코르크마개를 열 때 등
수없이 많은 경우에

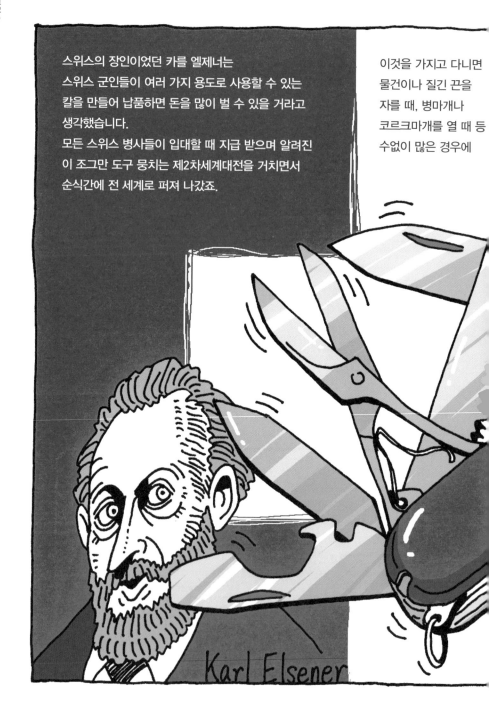

Karl Elsener

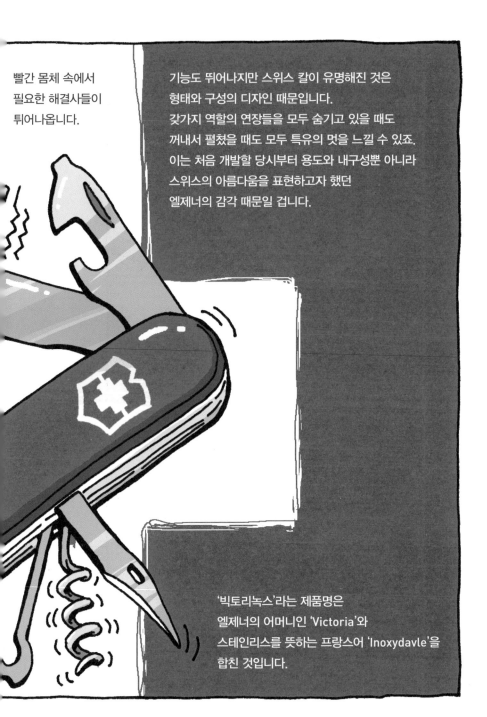

빨간 몸체 속에서
필요한 해결사들이
튀어나옵니다.

기능도 뛰어나지만 스위스 칼이 유명해진 것은
형태와 구성의 디자인 때문입니다.
갖가지 역할의 연장들을 모두 숨기고 있을 때도
꺼내서 펼쳤을 때도 모두 특유의 멋을 느낄 수 있죠.
이는 처음 개발할 당시부터 용도와 내구성뿐 아니라
스위스의 아름다움을 표현하고자 했던
엘제너의 감각 때문일 겁니다.

'빅토리녹스'라는 제품명은
엘제너의 어머니인 'Victoria'와
스테인리스를 뜻하는 프랑스어 'Inoxydavle'을
합친 것입니다.

스위스에서도 가장 아름다운 봉우리로 정평이 나 있는
'마터호른'을 보기 위해 어떤 산기슭 마을에 들른다면
만년설의 높은 봉우리보다 더 높은 스위스 사람들의
자부심을 경험할 수 있을 것입니다.

그리고 기념품으로 빅토리녹스의 제품을 산다면
가게 점원의 태도와 눈빛에서 자기네 나라를 대표하는
세상에서 가장 매력적인 물건을 팔면서 뿌듯해하는
여유를 마주할 수 있을 겁니다.

내가 고마워해야 할 분위기네.

전화기의 정석을 디자인하다

디자인은 사람들이 사용하고 누리는 모든 것들의
기능과 멋의 향상을 위한 고민입니다. 그래서 인체공학적으로나
감성적으로 보편적인 공감대를 정확하게 찾아낸 제품은
시대를 초월해 변함없이 사람들의 인식 속 아이콘이 됩니다.
하지만 특정 물건의 관념이 될 정도의 디자인은
간단히 탄생하지 않습니다.

멀리 떨어진 상대에게 소리 내지 않고
"전화해" 혹은 "전화할게"라는 의미를 전달하고자 할 때
우리가 취하는 손동작이 있습니다.
상대방은 그것만으로 우리의 의도를 충분히 알아챕니다.

요즘의 전화기들은 저마다 각양각색의 벨소리를
갖고 있지만 그래도 세상 모든 사람들이 들었을 때,
흠칫하면서 이것은 전화벨 소리! 라고 딱 알아듣는
유일한 소리가 있습니다.

따르르릉

그런 시청각적 개념이
가능하게 된 것은
오래전 한 회사가
세상에 선보인
전화기의 형태와
사용법, 그리고
그것의 소리가
사람들에게 전화기를
나타내는

W48

요즘엔
전화기 모양이
많이 바뀌고
다양해졌지만

또 하나의 언어가
되었기 때문입니다.
1924년 지멘스사가 만든
W48은 지금도 참다운
전화기의 원형이자
전화의 이데아입니다.

지멘스사는 타고난 전신 전기 계통의 발명가이자
과학자였던 베르너 지멘스가 프로이센 군대의
통신 장비를 개량하고 발명하면서 동업으로
설립한 회사에 뿌리를 두고 있습니다.
1892년 지멘스가 세상을 떠난 이후에도
해당 분야의 기술 개발로 삶의 질을 향상시키려
노력했던 창업자의 정신을 잃지 않았습니다.

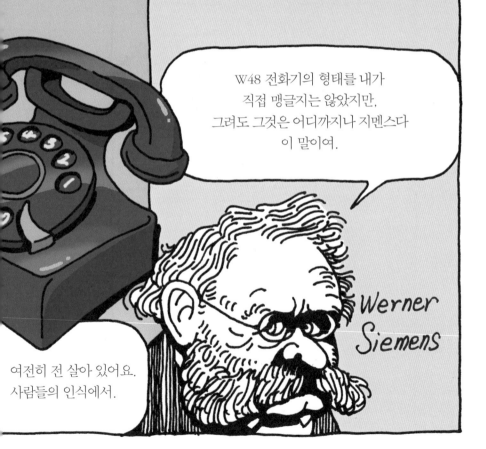

W48 전화기의 형태를 내가
직접 맹글지는 않았지만,
그래도 그것은 어디까지나 지멘스다
이 말이여.

Werner
Siemens

여전히 전 살아 있어요.
사람들의 인식에서.

통화 품질도 우수하면서
전화를 걸고 받는 사용자들이 자연스럽게 기계에
익숙해질 수 있도록 하기 위해
회사는 5천 명가량의 직원들 머리 크기를
일일이 쟀다고 합니다.

최첨단의 기능을 탑재하고
스마트폰이 보급된 오늘날에도
전화를 나타내기 위한 아이콘으로는
여전히 묵직한 추억의 실루엣을 사용합니다.

알프스의 풍미, 토블레로네

어떤 음식이 고상한 맛을 지녔을 때, 풍미가 있다고 이야기합니다.
그러나 진정 풍미라는 말이 어울리려면 단지 맛에만 그치지 않고
특별한 사연이나 그 음식의 배경이 가진 특별한 정취가 필요하지 않을까요?
여기에 풍미가 있다는 찬사를 받기에 충분한 요소를 갖춘
초콜릿 하나가 있습니다.

스위스를 여행하는 사람들이 많이 찾는
융프라우가 있는 인터라켄에서 열차를 타고 더 깊이 들어가면
체어마트라는 작고 아름다운 마을에 다다릅니다.
그곳에 가면 유럽 여행자들의 사랑을 한몸에 받는 알프스 최고의 영봉
마터호른의 자태를 보게 되는데, 직접 눈으로 보고 마음 한가득 느껴보기 전에는
어떤 미사여구나 잘 찍은 사진으로도 설명할 수 없을 만큼 빼어난
그 산봉우리가 스위스를 대표하는 초콜릿 상표 중의 하나인
토블레로네 모양의 모티브가 되었습니다.

Matterhorn

예전에 이 맛있는 초콜릿을 먹으면서,
'왜 하필 톱니바퀴 모양일까?' 하고
궁금했었죠.

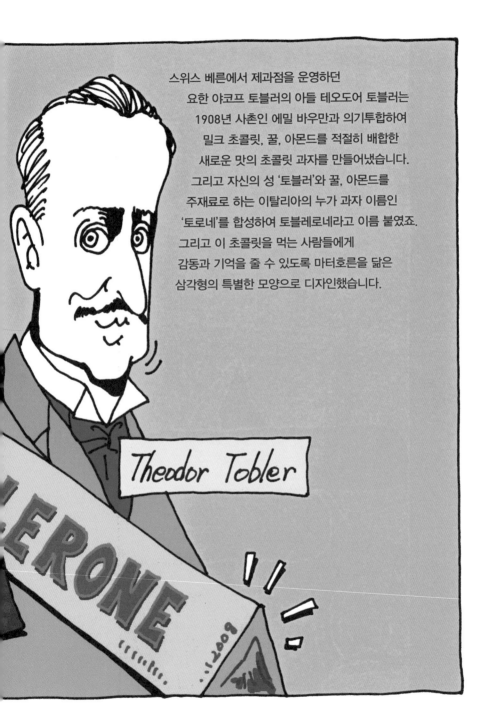

스위스 베른에서 제과점을 운영하던
요한 야코프 토블러의 아들 테오도어 토블러는
1908년 사촌인 에밀 바우만과 의기투합하여
밀크 초콜릿, 꿀, 아몬드를 적절히 배합한
새로운 맛의 초콜릿 과자를 만들어냈습니다.
그리고 자신의 성 '토블러'와 꿀, 아몬드를
주재료로 하는 이탈리아의 누가 과자 이름인
'토로네'를 합성하여 토블레로네라고 이름 붙였죠.
그리고 이 초콜릿을 먹는 사람들에게
감동과 기억을 줄 수 있도록 마터호른을 닮은
삼각형의 특별한 모양으로 디자인했습니다.

유럽인의 사랑을 듬뿍 받고 있는 마터호른은
웅장하고 수려한 모습으로 마치
하얀 설탕 파우더를 뿌린 듯 흩날리는
눈에 덮여 있습니다.
보기만 해도 달콤해 보이는 이 스위스의 상징이,
분명 토블레로네 풍미의 원천일 테죠.

마, 마, 마, 마터호른이다!

다 큰 어른이 울고 그럴래?

가장 축구공다운 축구공

오래전 사람들은 축구를 할 때 가죽으로 만든 공 대신
동물의 방광 같은 걸 차면서 뛰었다고 합니다.
그러다가 가죽으로 만든 공을 사용하게 되었지만
우리가 알고 있는 가장 축구공다운 축구공이 등장할 때까지
그 모양은 배구공과 비슷했습니다.

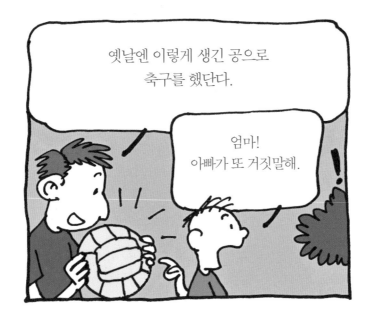

오각형 열두 개, 육각형 스무 개가 둥근 표면을 덮고 있는
축구공을 처음 선보인 때는 1970년 멕시코 월드컵이었는데
공인구 제작을 맡은 아디다스는 미국의 건축가 겸 발명가였던
리처드 버크민스터 풀러가 박람회용 공간 설계로 개발한
지오데식 돔에서 힌트를 얻었다고 합니다.

Richard
Buckminster
Fuller

내 이름은 '텔스타'유. 왠지 아셔유? '텔' 하면 뭐 안 떠올라유?

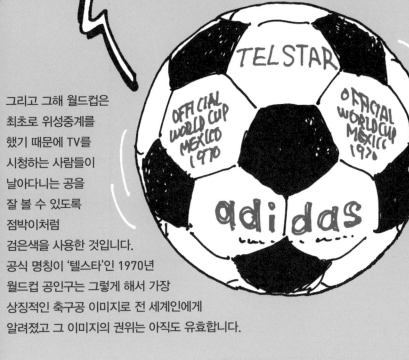

그리고 그해 월드컵은
최초로 위성중계를
했기 때문에 TV를
시청하는 사람들이
날아다니는 공을
잘 볼 수 있도록
점박이처럼
검은색을 사용한 것입니다.
공식 명칭이 '텔스타'인 1970년
월드컵 공인구는 그렇게 해서 가장
상징적인 축구공 이미지로 전 세계인에게
알려졌고 그 이미지의 권위는 아직도 유효합니다.

다각형을 반복적으로
조합해서 만든 구체나 축구공을
'버키 볼'이라고도 부르는데
그건 내 이름에서 딴 것이지.

2006년 독일 월드컵 공인구
'팀가이스터'

나는 처음으로 오각, 육각 조합을 탈피했어예.

전자제품디자인의 획

전자제품의 디자인은 기능보다
시각적인 아름다움을 내세우는 것이 좋을까요?
아니면 일체의 장식을 배제하고 꼭 필요한 기능을
드러내는 것이 좋을까요?
예술적 아름다움을 지향하는 자부심 강한 디자이너라면
전자의 편을 들 테지만 일찍이 명쾌한 어조로 후자의 경우를
참된 디자인이라고 선언했던 디자이너가 있었습니다.

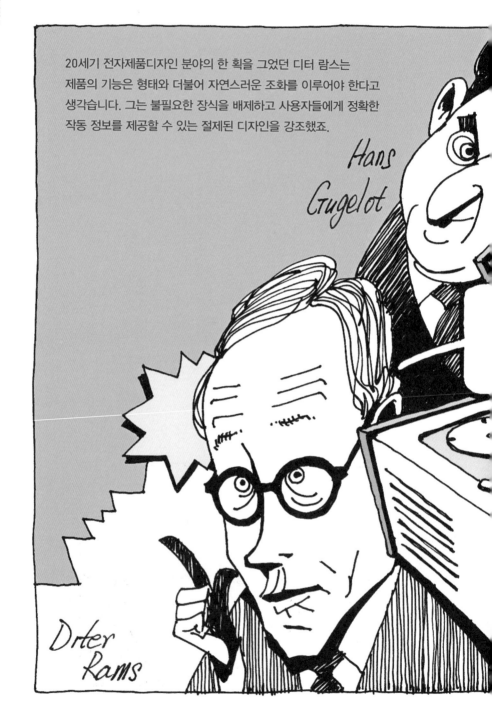

20세기 전자제품디자인 분야의 한 획을 그었던 디터 람스는
제품의 기능은 형태와 더불어 자연스러운 조화를 이루어야 한다고
생각습니다. 그는 불필요한 장식을 배제하고 사용자들에게 정확한
작동 정보를 제공할 수 있는 절제된 디자인을 강조했죠.

1956년에 브라운사에서 람스가 한스 구겔로트와 함께 디자인한 음향 기기 포노슈퍼 SK4는 그런 디자인 철학을 반영한 대표작으로, 오늘날까지도 가장 콤팩트한 제품디자인의 고전으로 남아 있습니다.

디자이너의 미덕은 겸손이여. 제품의 기능을 억압하는 것은 못된 디자인이다 그 말이여.

흰색으로 칠한 금속판에 간략하게 나무를 덧대고 투명한 덮개를 씌운 덕에 '백설공주의 유리관'이라는 별명을 얻었어요.

Broun Phonosuper SK4

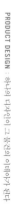

제품의 기능과 사용자의 편리한 교감을 위해
디자인이 봉사해야 한다는 람스의 취지는
요즘 말하는 사용자 중심 디자인이라는 용어와 함께
여전히 유효한 개념이라고 볼 수 있습니다.

그럼에도 불구하고
디터 람스 특별전이라는 제목을 붙여
그가 디자인했던 제품들을 예술적으로
비싸게 팔고 있는 이 아이러니한 광경은?

예. 고객님~
불만이십니까?
안 사시면 그만이십니다~

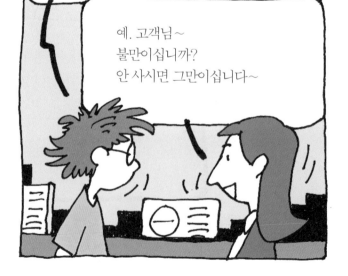

튼튼한 가방을 디자인한
쌤소나이트

1910년부터 가방 판매 사업을 시작한 제시 슈와이더가
줄곧 강조한 것은 '튼튼한 가방'이었습니다.
그래서 1941년 야심차게 출시한 제품에
성경에 나오는 장사 '삼손'의 이름을 빌어
'쌤소나이트'라고 이름 붙였죠.

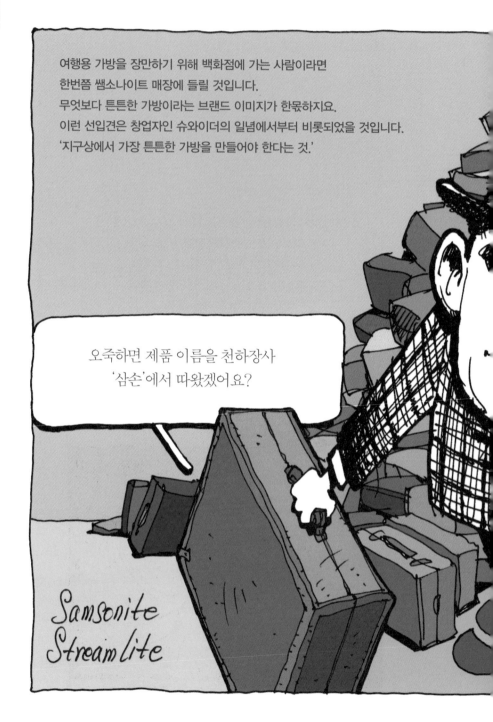





여행용 가방을 장만하기 위해 백화점에 가는 사람이라면
한번쯤 쌤소나이트 매장에 들릴 것입니다.
무엇보다 튼튼한 가방이라는 브랜드 이미지가 한몫하지요.
이런 선입견은 창업자인 슈와이더의 일념에서부터 비롯되었을 것입니다.
'지구상에서 가장 튼튼한 가방을 만들어야 한다는 것.'

오죽하면 제품 이름을 천하장사
'삼손'에서 따왔겠어요?



여행용 가방을 장만하기 위해 백화점에 가는 사람이라면
한번쯤 쌤소나이트 매장에 들릴 것입니다.
무엇보다 튼튼한 가방이라는 브랜드 이미지가 한몫하지요.
이런 선입견은 창업자인 슈와이더의 일념에서부터 비롯되었을 것입니다.
'지구상에서 가장 튼튼한 가방을 만들어야 한다는 것.'

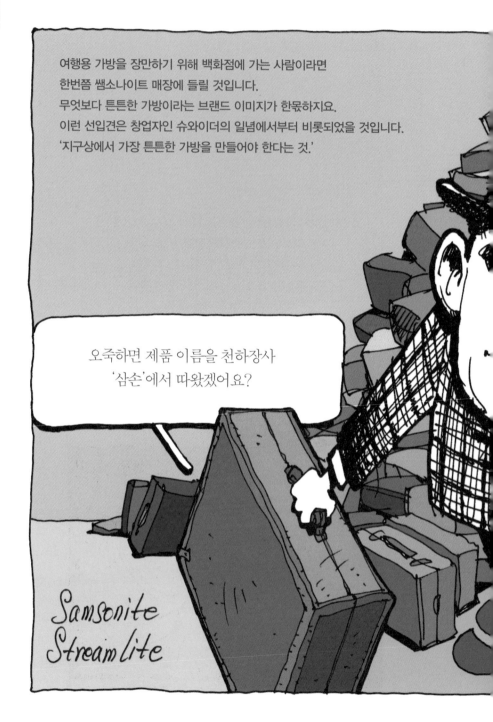

오죽하면 제품 이름을 천하장사
'삼손'에서 따왔겠어요?

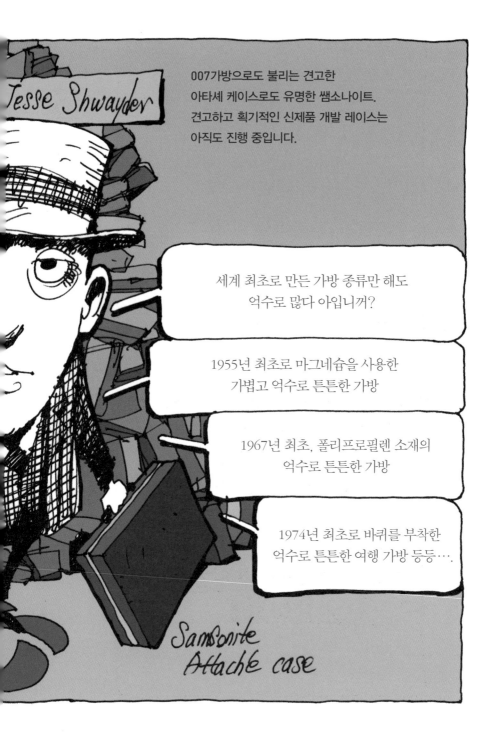

007가방으로도 불리는 견고한
아타셰 케이스로도 유명한 쌤소나이트.
견고하고 획기적인 신제품 개발 레이스는
아직도 진행 중입니다.

Jesse Shwayder

세계 최초로 만든 가방 종류만 해도
억수로 많다 아입니꺼?

1955년 최초로 마그네슘을 사용한
가볍고 억수로 튼튼한 가방

1967년 최초, 폴리프로필렌 소재의
억수로 튼튼한 가방

1974년 최초로 바퀴를 부착한
억수로 튼튼한 여행 가방 등등….

Samsonite
Attaché case

제시 슈와이더는 튼튼함이라는 한 가지 이미지를
대중들에게 각인시키기 위해 자사의 가방 위에
가족 친지들을 올라서 있게 하고 광고 사진을
찍기도 했습니다. 사업 성공을 위해서는 생각을
단순하게 디자인해야 한다는 것을 그는
오래전에 깨달았던 것이죠.

우리 다리가 후들거리는 걸 보면
소비자들이 제품을 믿어주겠나?

사진은 정지 동작으로 찍히니까
표정 관리만 잘하이소.

디자인, 아이콘이 되다

트렌치코트의 탄생

군인들이 입는 군복의 역사를 살펴보면
기능적인 면뿐만 아니라 디자인 면에서도 돋보이는
스타일을 꽤 많이 찾을 수 있습니다. 그중에서도 그 스타일이
일반 복식에까지 이어진 대표적인 예가
버버리 트렌치코트입니다.

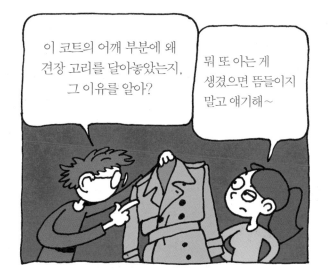

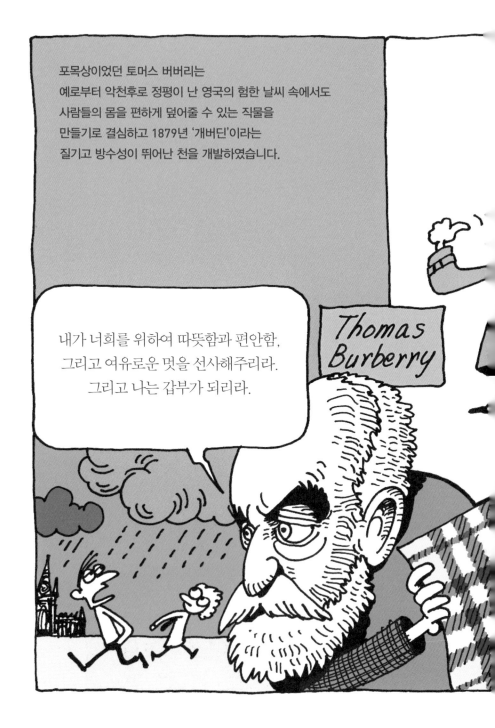

포목상이었던 토머스 버버리는
예로부터 악천후로 정평이 난 영국의 험한 날씨 속에서도
사람들의 몸을 편하게 덮어줄 수 있는 직물을
만들기로 결심하고 1879년 '개버딘'이라는
질기고 방수성이 뛰어난 천을 개발하였습니다.

내가 너희를 위하여 따뜻함과 편안함,
그리고 여유로운 멋을 선사해주리라.
그리고 나는 갑부가 되리라.

Thomas Burberry

그리고 1900년부터
개버딘을 소재로 다섯 종류의
레인코트를 만들어 팔았는데,
사람들의 반응은
폭발적이었습니다.

Very good!

1914년 버버리는 이 탁월한 기능성 외투를
제1차세계대전에 참전한 장교들에게 입히기 위해
개량형으로 선보였는데, 그것이 바로 오늘날까지
가장 멋스러운 코트의 대명사로 여겨지는,
참호(Trench)라는 뜻을 가진 트렌치코트입니다.

①

②

③

전쟁터에서도
스타일은 살려야지.

그래서 트렌치코트는 여러 부분에서
군복의 특성을 아직도 간직하고 있습니다.

첫째, 어깨 부위의 견장 고리는 무기나 망원경,
혹은 계급장을 부착하기 위한 것이야.

둘째, 커다란 속주머니에는 지도를 보관했어.

셋째, 소매를 조일 수 있게 해주는 벨트는
비바람을 막기 위한 용도지.

그 외에도 수통을 매달던 벨트 고리, 더블 버튼 등,
알고 보면 군복, 특히 장교들의 옷이었다는
사실에 납득이 가는 면들이 꽤 많지?

확실한 거지?
친구들한테 얘기한다?

험프리 보가트의 상징,
버버리 트렌치코트

영화 「카사블랑카」의 주역 험프리 보가트에 대해 말할 때
빠지지 않고 등장하는 단어가 하나 있을 겁니다.
바로 그의 복장, 일명 '바바리코트'죠.

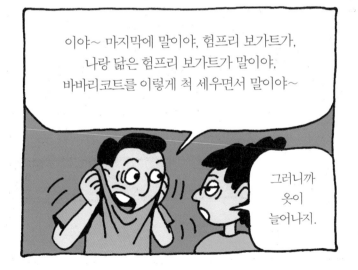

이야~ 마지막에 말이야, 험프리 보가트가,
나랑 닮은 험프리 보가트가 말이야,
바바리코트를 이렇게 척 세우면서 말이야~

그러니까
옷이
늘어나지.

헌프리 보가트를 동경한 사람들이
분위기를 잡기 위해 걸치는 외투라고 생각하던 그 옷은
바바리코트라는 이름으로 더 많이 불리는 '트렌치코트'입니다.

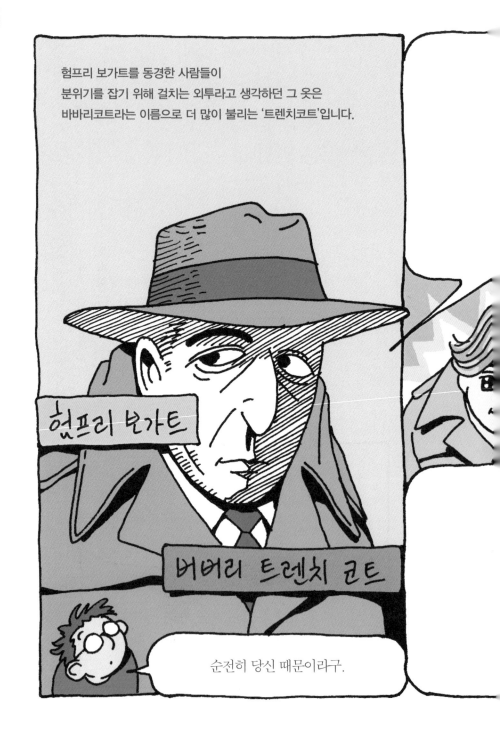

헌프리 보가트

버버리 트렌치 코트

순전히 당신 때문이라구.

트렌치코트는
1942년 내가 영화에 입고
나와서 뜬 다음부터
이미지가 굳어졌지.
분위기 있는 남자, 명탐정의
모습 같은 이 옷의
아이덴티티는 결정적으로
내가 디자인한 거나
마찬가지라고.

1911년 남극을 밟은 아문센도
버버리의 개버딘 소재 코트를 입었고
오드리 헵번도 1962년 「티파니에서 아침을」에서
입기는 했지만 보가트의 버버리에 필적할 만한
상징적인 이미지는 없었습니다.

험프리가 아닌,
전혀 다른 성격의 사람이
이 옷을 입은 모습이 세상의
주목을 끌었다면 어땠을까요?
아마 트렌치코트 이미지가
아주 딴판이 되지 않았을까요?
예를 들면, 미소년이나, 만화가,
혹은 최초의 흑인 대통령…

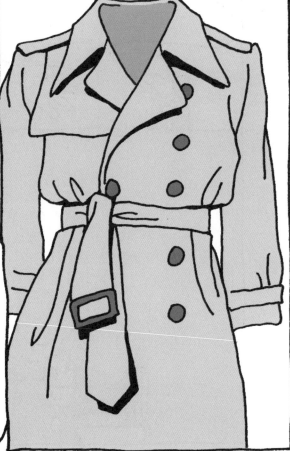

이 트렌치코트의 이름을 많은 사람들이
'바바리'라고 부르는 책임은 사실
영국의 국왕 에드워드 7세에게 있습니다.
왕은 토머스 버버리가 왕실에 납품한 옷을
매우 아꼈고 습관처럼 그렇게 불렀다고 합니다.

거기, 내 '버버리' 좀 줘봐.

많은 사람들이 자연스럽게 제품의 이름과
이미지를 받아들이게 하는 것도 디자인입니다.
그래서 옷이나 물건을 파는 상인들은
유명 스타가 자기네 물건을 사용하는 모습을
홍보하려 무던히 애를 쓰죠!

패션 시계 문화의 상징, 스와치

수백, 수천만 원을 호가하는 명품 시계들의
본산은 스위스입니다. 그러나 실제로 스위스 시계 업계를
거의 먹여 살리다시피하는 회사는 고가의 명품 브랜드가 아닌,
디자인으로 승부하여 시계 패션 문화를 이끌고 있는
염가 브랜드 '스와치'를 가진 스와치그룹이죠.

1970년대 후반부터 일본 메이커인 세이코(Seiko)가
저렴한 디지털시계로 전 세계를 주름잡는 바람에
스위스 시계 업계는 심각한 경영난에 빠졌습니다.
스위스 시계 업계의 양대 회사였던 ASUAG와 SSIH는
위기를 극복하기 위해 당시 기업 컨설턴트였던
니콜라스 G. 하이에크에게 자문을 구했죠.

전 세 가지 혁신안을 요구했죠.
그건 바로, 저가 정책! 부품 단순화! 패션!

SWC

빌리 더 아티스트
디자인

Nicolas G. Hayek

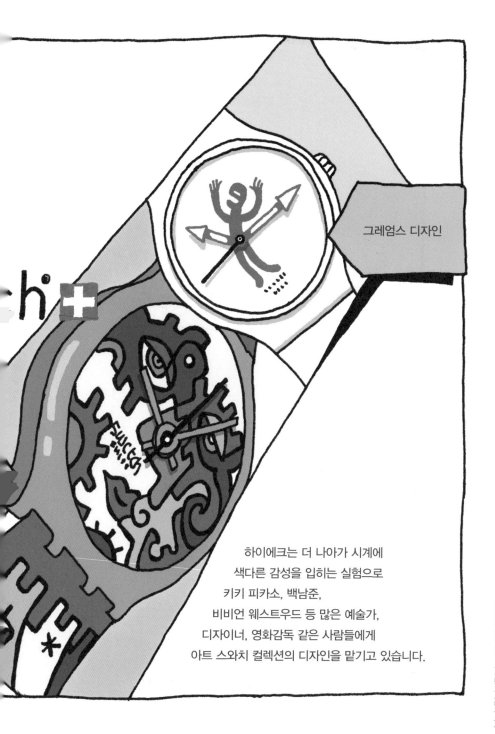

그레엄스 디자인

하이에크는 더 나아가 시계에
색다른 감성을 입히는 실험으로
키키 피카소, 백남준,
비비언 웨스트우드 등 많은 예술가,
디자이너, 영화감독 같은 사람들에게
아트 스와치 컬렉션의 디자인을 맡기고 있습니다.

FASHION DESIGN · 디자인, 아이콘이 되다

83

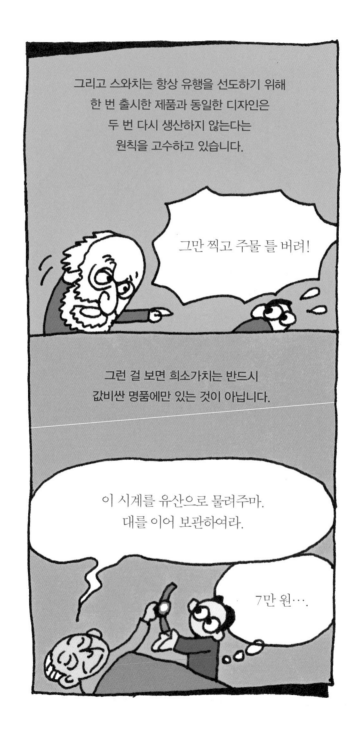

품질이 곧 디자인이다, 롤렉스

Seiko같은 전자시계들이 밀어닥치며
스위스 전통 시계 산업을 위기로 몰던 당시
스위스의 유서 깊은 시계 제조사인 롤렉스의 2대 회장,
앙드레 하이니거는 깊은 시름에 잠겨 있었습니다.

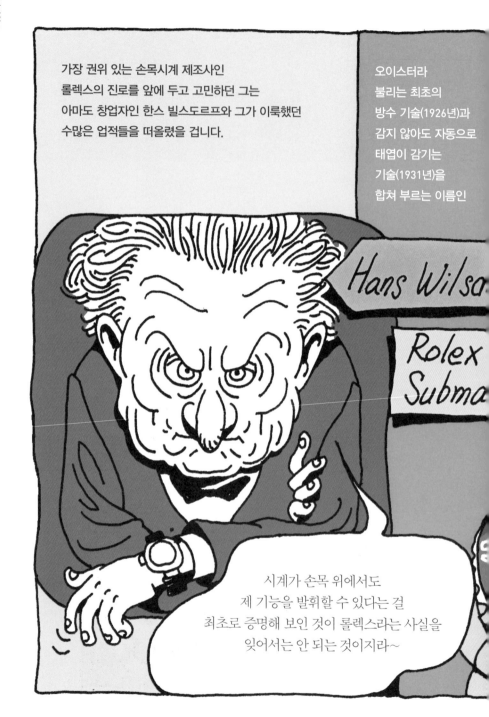

가장 권위 있는 손목시계 제조사인
롤렉스의 진로를 앞에 두고 고민하던 그는
아마도 창업자인 한스 빌스도르프와 그가 이룩했던
수많은 업적들을 떠올렸을 겁니다.

오이스터라
불리는 최초의
방수 기술(1926년)과
감지 않아도 자동으로
태엽이 감기는
기술(1931년)을
합쳐 부르는 이름인

시계가 손목 위에서도
제 기능을 발휘할 수 있다는 걸
최초로 증명해 보인 것이 롤렉스라는 사실을
잊어서는 안 되는 것이지라~

오이스터 퍼페추얼
(Oyster Perpetual)은
오늘날까지도 완벽한
기술이 발하는
참된 멋의 상징입니다.

빌스도르프의 끝없는 탐구 덕에 롤렉스는
1927년 영국해협을 헤엄쳐 건넌
어느 속기사의 손목에서도, 1953년 에베레스트산 정상에
오른 등반가들의 손목에서도, 1960년 마리아나 해구를
탐사한 잠수정 속에서도 정확한 시각을 알렸습니다.

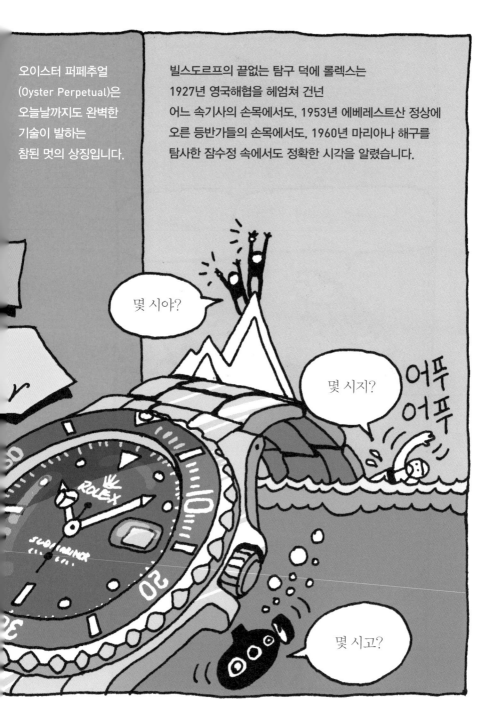

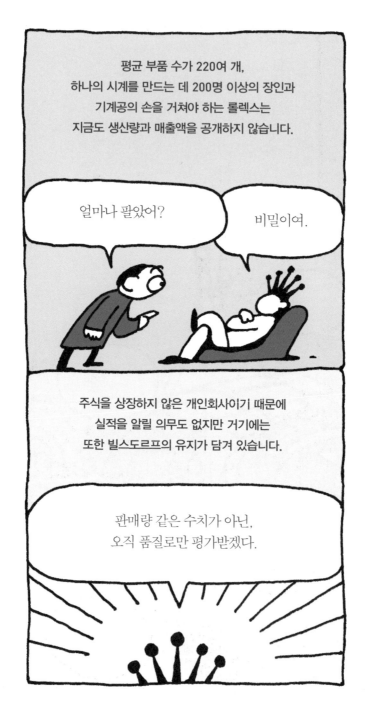

VERNACULAR DESIGN

민중에 의한 창조적 산물

버네큘러디자인
: 권력화된 모더니즘에 저항하다

한 세기를 풍미한 모더니즘 디자인 유행이
소비문화와 맞물려 차츰 권력화가 되어 가자
이에 저항하는 움직임이 디자인계 내부에서 일고 있습니다.
그중 하나가 이른바 버네큘러디자인입니다.

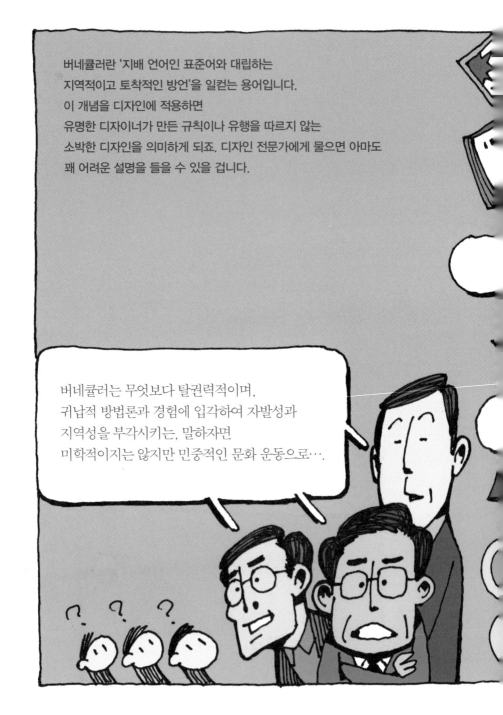

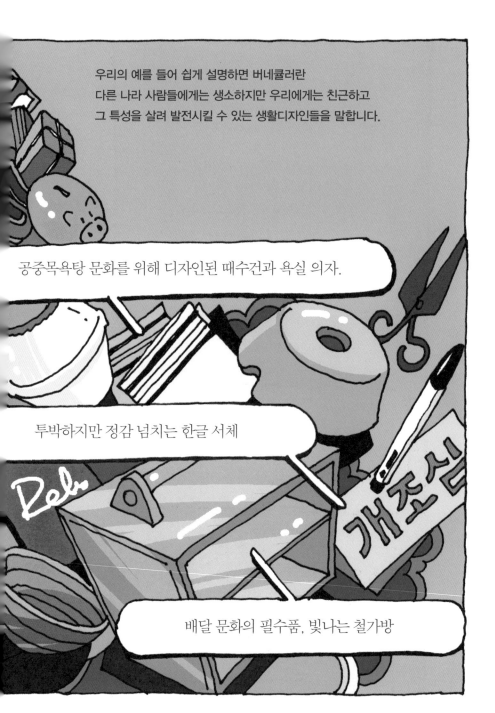

우리의 예를 들어 쉽게 설명하면 버네큘러란
다른 나라 사람들에게는 생소하지만 우리에게는 친근하고
그 특성을 살려 발전시킬 수 있는 생활디자인들을 말합니다.

공중목욕탕 문화를 위해 디자인된 때수건과 욕실 의자.

투박하지만 정감 넘치는 한글 서체

배달 문화의 필수품, 빛나는 철가방

지역성과 함께 버네큘러디자인의
매우 중요한 요소로 꼽히는 것은
비전문가들의 다양한 취향이 드러나 있다는 점입니다.
그러니 SNS나 획기적으로 향상된 미디어 기기들은
각자의 개성과 창의력을 선보이고 소통하기에 적합한,
그야말로 버네큘러디자인을 위한
훌륭한 기반이 될 수도 있겠습니다.

가장 혁신적인 제품인 나도
외형은 단지 사각형이잖아요?
이 속에서 벌어진 다양성이
진짜 디자인이죠.

이탈리아에는 이태리타월이 없다

코카콜라의 빨간색 바탕에 흰색 곡선, 아디다스의 세로줄 세 개.
이처럼 단순한 무늬가 브랜드의 이미지와 함께
조형적인 응용 가능성까지 포함하는 성공적인 디자인 사례는
아무리 많은 돈과 노력을 들여도 결코 하루아침에 탄생하지 않습니다.

그런데 그런 강력한 이미지 아이템이
우리 주변에 하나 있죠.

초록색이나 노란색 혹은 빨간색의 사각형에
가느다란 실선 세 개와 조금 굵기가 있는 한 개의 선.
아주 오래전부터 우리의 목욕 문화를 상징하는 아이콘이 된
이태리타월의 장식입니다. 때가 잘 밀리는 기능적인 우수함이야
이미 수십 년에 걸쳐 입증되었지만 정작 이 제품이 지닌 현대적이고
세련된 장식의 우수함과 잠재력을 다시 볼 필요가 있습니다.

옛날에 한 사업가가
비스코스 레이온이라는 원단으로 만든
특허품이라는 거, 다 아시지예?

그런데 이태리에는
있지도 않은 자네 같은
전문직 종사자의 소중한
연장에 외래어 명칭을
붙인 이유가 뭘까?

뽀각 뽀각

이태리타월의 무늬가 단지 때 미는 수건의 장식이라는
고정관념을 넘어선다면 우리는 보다 많은 생활 문화와 제품에
이 뛰어난 디자인을 활용할 수 있을지도 모릅니다.

너무 오래되고 익숙해서 촌스럽다는 편견을 버리면
정말 현대적이고 세련된 무늬거든요.

좋은 디자인을 완성하기 위한 소재가 앞선
선진국의 문화나 전문가의 식견에만 있는 것은 아닙니다.
우리가 이태리타월이라고 이름 붙인 때 미는 수건의
소박한 장식이 언젠가 이태리에서도 찬사를 받는
디자인으로 재탄생할 수 있지 않을까요?

철가방에 담긴 정서

철가방은 식당에서 배달용으로 흔히 사용하는
금속 재질의 가방인 동시에 그 임무를 수행하는
배달원을 일컫는 속칭이기도 합니다.
최근에 그 철가방에 대한 재평가가 활발히 이뤄지고 있습니다.
한국디자인문화재단이라는 기관에서는 지난 50여 년간에 걸쳐
우리나라를 대표하는 고유 디자인 52선에
철가방을 포함시키기도 했습니다.

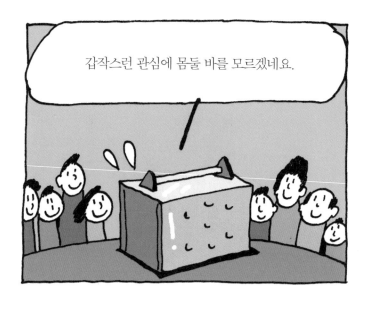

철가방은 우리가 하루에도 몇 번씩 거리에서 마주칠 정도로
친숙한 용품이라서 우리나라의 고유한 지역 정서를 담은
특별한 물건이라 여길 만합니다.
하지만 일본인들도 오래전부터 오카모치라는 가방에 음식을 담아
배달했는데 그 가방의 모양새와 기능이 철가방과 무척 많이 닮았습니다.

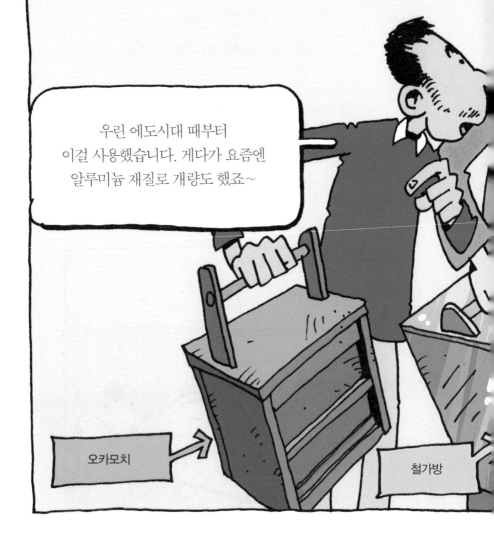

우린 에도시대 때부터
이걸 사용했습니다. 게다가 요즘엔
알루미늄 재질로 개량도 했죠~

오카모치

철가방

편리함과 개성 있는 모양을 지닌 이 기특한 물건의
원조를 따지는 일은 무의미할지도 모릅니다.
오히려 그토록 오랜 세월을 거치면서도 본래의 원형을 잃지 않은 채
서민 생활의 아이콘으로 인식되고 있는 저력에 주목해야 합니다.

값싼 재질로 단순하게 만든 철가방은
쓰다 보면 표면이 패이기도 하고 굴곡이 생기기도 하지만
배달원들은 상처가 난 가방에 애환과 희망을 담아
어디든지 잘도 달립니다. 바로 그런 점이 우리 삶의
질곡과 닮았기에 철가방의 광채는 늘
친근하고 밝은 것이 아닐까요?

식생활 문화의 인터페이스

서양인들이 칼과 포크로 음식을 썰고 찍어서 먹는 반면
동양에서는 젓가락을 사용합니다.
그중에서도 우리나라의 수저가 가진 재질과 모양, 그리고
기능적인 특성은 좀 더 특별합니다. 아담하면서도 견고한 한국의 수저는
한국인의 섬세함과 조화로운 생활을 보여주는 도구입니다.

유저 인터페이스라 함은 주로 컴퓨터 사용을 위한
인간과 기계 구조 간의 상호 시스템을 일컫는 용어입니다.
인터페이스디자인의 범위를 넓게 적용하면
모든 생활 분야의 도구와 환경을
인간의 신체적 특성과 감성에 맞게
설계한다는 의미로도 이해할 수 있죠.
그런 면에서 우리나라의 수저는
한국의 고유한 음식 문화와 한국인을 연결하는
식생활 문화의 인터페이스인 셈입니다.

자! 아~ 하세요.

완두콩 한 개를
정확하게 집어서 들어 올리다니,
포크로는 도저히 불가능한 일입니다.

같은 젓가락 사용 문화권 중에서도 우리나라의 수저는
특별한 점이 있습니다. 가벼운 나무 젓가락을 주로 쓰는
다른 나라들과 달리 금속 재질로 만들어졌다는 점이죠.
한국의 젓가락은 좀 무겁지만 익숙해지면 무게중심 역할을
더 잘 수행해서 더 정교한 손놀림을 구사할 수 있다는 점이 장점입니다.
그리고 숟가락의 모양과 사용 범위도 다르죠.

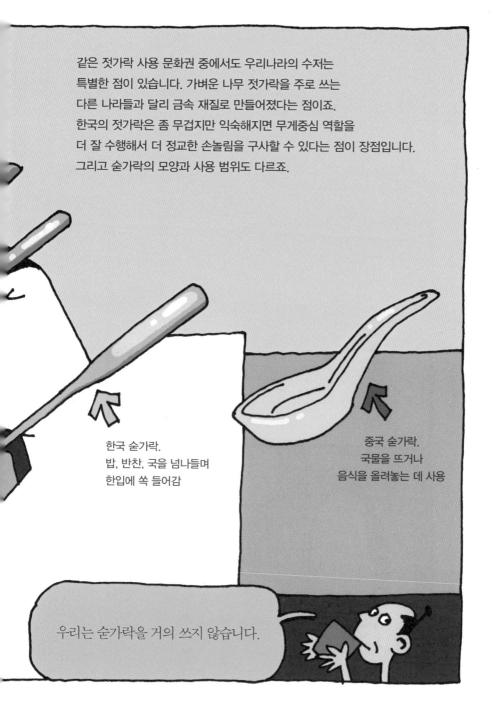

한국 숟가락.
밥, 반찬, 국을 넘나들며
한입에 쏙 들어감

중국 숟가락.
국물을 뜨거나
음식을 올려놓는 데 사용

우리는 숟가락을 거의 쓰지 않습니다.

젓가락은 포크에 비해 확실히 사용법을
익히기 어렵습니다. 그래서 우리나라에서도
젓가락질을 배우기 전까지 아이들에게 포크를 쥐여줍니다.
그렇다면 젓가락은 서양의 포크에 비해
더 어른스러운 문명의 도구인 셈일까요?

잘 봐!
젓가락으로 김치 찢는 거 보여줄게.

오우! 언빌리버블!

민중의 삶 속에서 동행하다, 부채표

1897년 고종 임금 당시 한 관리가
궁중에서 쓰던 탕약 비법을 응용해 만든 신약을
세상에 내놓으며 '생명을 살리는 물'이라는 뜻의
이름을 붙였습니다.
1910년 본격적으로 상호를 등록한 제약 회사의 얼굴은
부채 모양이었죠.
이후 부채표 심벌은 조금씩 변화를 겪었지만
사람이 자라면서 모습이 변하는 정도였을 뿐
과감하게 모습을 바꾸지는 않았습니다.

얼굴에 자신이
있었던 거지.

부채표의 지금 얼굴은 2008년에 새 단장을 한 것입니다.
그런데 바꾼 모습이 그간의 변천 과정이 무색하리 만큼
1910년 처음으로 거슬러 올라간 것 같습니다.
혁신을 거부한 퇴행일까요? 아닙니다.

누가 로고디자인 리뉴얼을 맡았더라도
이런 선택을 할 수밖에 없었을 것이여.

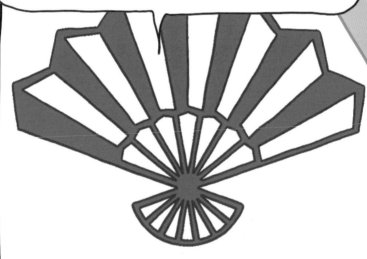

1910

SINCE 1897

부채표 심벌은 전문 디자이너의 창의력을 능가하는
감성을 이미 가졌습니다. 그래서 통찰력 있는 디자이너라면
더 노골적으로 옛 모습을 복원했을지도 모르죠.

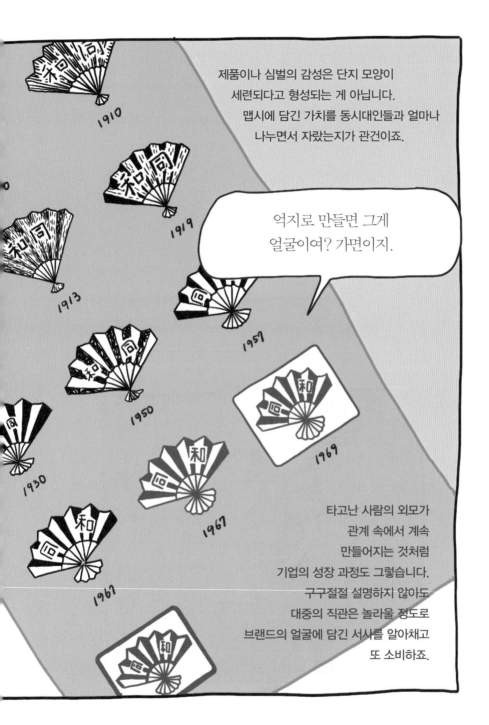

제품이나 심벌의 감성은 단지 모양이
세련되다고 형성되는 게 아닙니다.
맵시에 담긴 가치를 동시대인들과 얼마나
나누면서 자랐는지가 관건이죠.

억지로 만들면 그게
얼굴이여? 가면이지.

타고난 사람의 외모가
관계 속에서 계속
만들어지는 것처럼
기업의 성장 과정도 그렇습니다.
구구절절 설명하지 않아도
대중의 직관은 놀라울 정도로
브랜드의 얼굴에 담긴 서사를 알아채고
또 소비하죠.

이 회사가 독립운동을 후원했는지,
중간에 어떤 못된 짓을 하고 뉘우쳤는지
공과를 일일이 다 아는 사람은 별로 없습니다.
하지만 사람들끼리 사귀고 부대끼며
진솔한 얼굴을 가까이하고
가식을 외면하는 것처럼
부채표는 대중의 삶 속에 생생한 얼굴로
동행하는 민낯인 셈입니다.

디자인은 민주주의다

지하철 노선도의 표준을 세우다

현대의 지하철 이용자들은 실제 지형이나 거리,
위치보다는 인위적으로 만들어진 가상의 규칙에 따라 배열된
역의 정보기호들, 그리고 색상으로 표시된 노선을 보고
행선지를 찾아갑니다.
그 규칙을 누가 만들었을까요?

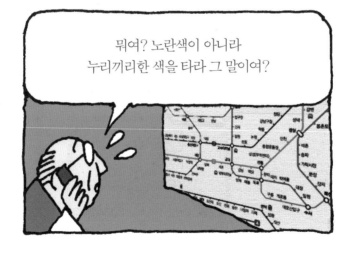

서울, 뉴욕, 런던, 파리, 도쿄 등
전 세계 도시 지하철 노선도의 디자인에는
공통된 양식이 있습니다.

색상으로 구분된 노선

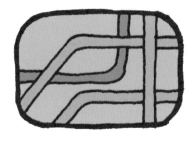

일정한 간격과
단순 기호로 표시된 역들

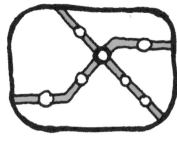

직각과 45도의
규칙적인 각도로만 꺾인
노선과 하천 모양

간편하게 옮겨 탈 수
있을 것처럼 생긴
환승역 표시

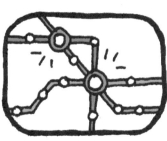

1933년에
런던 지하철 노선도에
처음 선보인 이후
지금까지 수많은
도시 지하철 노선도의
표준 양식이 된,
전기회로도 모양의
이 지도를 설계한
사람은 해리 벡입니다

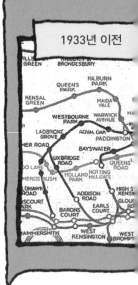

지가유, 원래
전기 기술
설계사였구먼유.

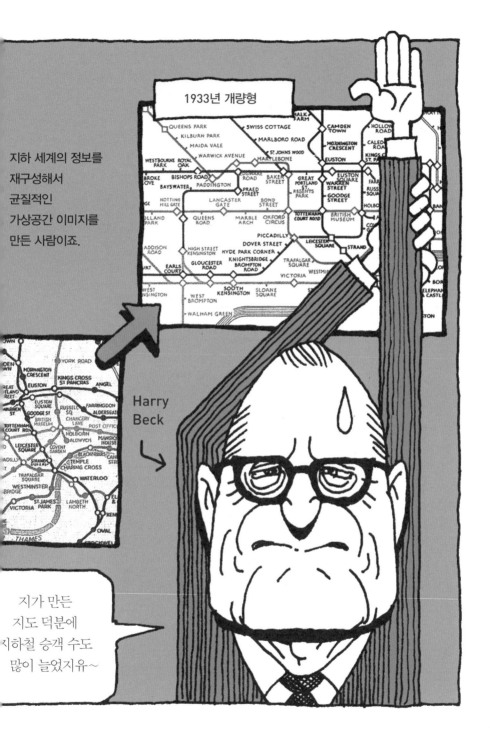

지하 세계의 정보를
재구성해서
균질적인
가상공간 이미지를
만든 사람이죠.

1933년 개량형

Harry
Beck

지가 만든
지도 덕분에
지하철 승객 수도
많이 늘었지유~

사용자 편의성을 높이기 위해
실제 정보를 다소 왜곡하는 방식의 이 노선도는
여러모로 편리합니다. 하지만 바로 그런 이유로
지도가 제공하는 정보에 간혹 배신당하는 경우도 있습니다.

디자인된 정보는,

실제와 다를 수 있기 때문이죠.

하지만 어쩌겠습니까?
매사에 얻는 것이 있으면 잃는 것도 있는 법이죠!

정보디자인은 예술이 아니라 과학

만일 당신이 머물던 곳에 화재 등의
재난이 발생해서 대피해야 한다면?
이 사람을 따라가면 됩니다.

단순한 형태와 몸짓 외에는
한마디 말도 없이 우리에게 길을 안내해주는
이 사람은 도대체 누구일까요?

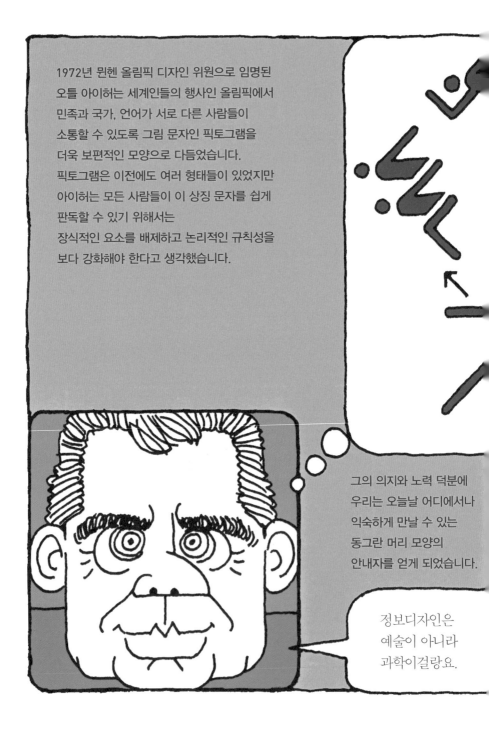

1972년 뮌헨 올림픽 디자인 위원으로 임명된
오틀 아이허는 세계인들의 행사인 올림픽에서
민족과 국가, 언어가 서로 다른 사람들이
소통할 수 있도록 그림 문자인 픽토그램을
더욱 보편적인 모양으로 다듬었습니다.
픽토그램은 이전에도 여러 형태들이 있었지만
아이허는 모든 사람들이 이 상징 문자를 쉽게
판독할 수 있기 위해서는
장식적인 요소를 배제하고 논리적인 규칙성을
보다 강화해야 한다고 생각했습니다.

그의 의지와 노력 덕분에
우리는 오늘날 어디에서나
익숙하게 만날 수 있는
동그란 머리 모양의
안내자를 얻게 되었습니다.

정보디자인은
예술이 아니라
과학이걸랑요.

이후로 올림픽을 개최하는 나라들은
아이허가 만든 픽토그램을 바탕으로
좀 더 자유롭게 자기네 나라의 지역성을 살린
예술적인 형태들을 선보이고 있지만

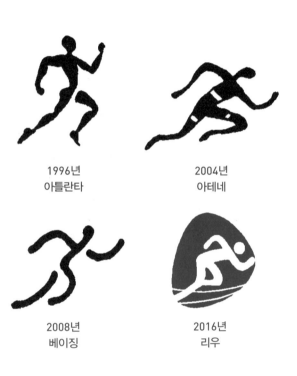

1996년
애틀랜타

2004년
아테네

2008년
베이징

2016년
리우

계층과 인종에 상관없이 사용할 수 있어야 한다는
공통언어로서의 본래 취지로부터는
점점 멀어지는 느낌입니다.

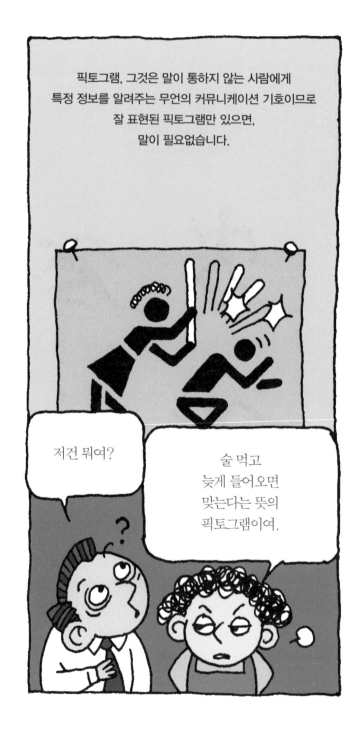

그림의 문법
: 아이소타이프 ISOTYPE

통계자료 같은 것을 설명할 때
글자와 숫자 대신 그림을 사용하면 보다 직관적으로
내용과 정보를 전달할 수 있습니다.
그런 그림에도 문법이 있습니다.

여기 두 가지 그림 기호가 있습니다.

이같은
그림 기호의
역사를 거슬러
올라가다 보면
디자이너가 아닌
오토 노이라트라는
철학자를
만나게 됩니다.

하나씩 놓고 보면 아기와 관의 상징일 뿐이지만
특정 정보를 나타내기 위해 수량을 규칙에 따라
배열하면 출산율과 사망률에 관한 그래프가 됩니다.

지식과 정보
앞에서는 만민이
평등해야 한다고
생각했시유.

1912·15

1916·19

1920·23

1924·27

그가 바로
오늘날 픽토그램,
그래프, 다이어그램 등
시각정보디자인
분야에 광범위하게
사용되는 그림 기호
문법 체계인
아이소타이프의
기초를 세운 사람이죠.

아이소타이프는 International System Of Typographic
Picture Education의 약칭입니다.
노이라트는 연령이나 지식수준에 상관없이
전 세계인들이 공평하게 이해하고 의사소통할 수 있는
보편적인 기호 문법 체계의 필요성을 절감했습니다.
1920년대에 만들기 시작해 제창한,
시각 기호 사용에 관한 규범을 아이소타이프라고 합니다.

그것은 현명하고 마음씨 좋은 한 학자가
후세에 남겨준 값진 선물이었으며,
지금도 우리는 노이라트가 오래전에 이룩하고자
노력했던 정보 민주화의 혜택을
곳곳에서 누리고 있습니다.

자! 이사님들 지적 수준을
고려해서 알기 쉬운 다이어그램을
사용해서 설명하겠습니다.

인포그래픽 최강의 실력자,
리처드 솔 워먼

디자인계에서 인포그래픽이라는 용어를
사용한 지는 얼마 되지 않았지만
요즘은 사람들 사이에서 흔히 통용됩니다.
인포그래픽이란 말 그대로
정보나 지식을 서체, 그림, 색상 등
그래픽 요소를 활용해 표현하고
전달하는 걸 일컫는데,
이 분야에서 가장 눈부신 실력을
발휘했던 미국의 건축가 겸 정보설계자는,

리처드 솔 워먼이야.

디자인은 민주주의다

솔 워먼은 정보와 지식을 전달하는 방식에 관해 치열하게
고민했던 디자이너입니다. 그는 자신이 모르는 게 너무나
많다는 생각에서 출발해 스스로 지식을
이해하는 과정을 체계화했습니다.

내 정보디자인은 나의 무지를
깨달으며 시작됐지.

Richard
Saul Wurman

소크라테스한테 배우셨나?

대표작이라 할 만한 『Understanding USA』는
미국의 정치·경제·교육·국방 등 1999년의
미국에 관한 거의 모든 걸 일목요연하게
정리한 기념비적인 사례로 꼽힙니다.

내 과제는 항상
"나를 먼저 이해시켜라"였어.

유익하고 효과적인 소통 방법을 발굴하고 다듬은
그의 수많은 실험들은 지금도 '인포그래픽'이라는
명칭으로 정보를 꾸리는 디자이너들에게
교본이 되고 있습니다.

이제 정보의 홍수도 옛말이 되었습니다.
바야흐로 정보를 다루는 매체가
범람하는 시대죠.
이런 첨단의 시대에 솔 워먼이
주목한 매체는 놀랍게도
구술 환경이었습니다.

시대와 공간, 인간의 감각, 그리고
지식의 은하계를 종횡무진하는
그의 커뮤니케이션 실험은
부단히 진행중입니다.

이미지를 디자인하다

프로파간다, 포스터로 벌어진 이미지 전쟁

두 번에 걸친 세계대전 당시,
참전국들이 군대와 무기를 가지고 교전을 치르는 동안
한편에서는 또 하나의 치열한 전쟁이 벌어지고 있었습니다.
프로파간다, 즉 선전과 홍보를 통해 자국의 위상을 높이고
국민들의 사기를 진작시키는 이미지 전쟁입니다.
그 분야의 선봉 역할을 했던 것이 포스터입니다.

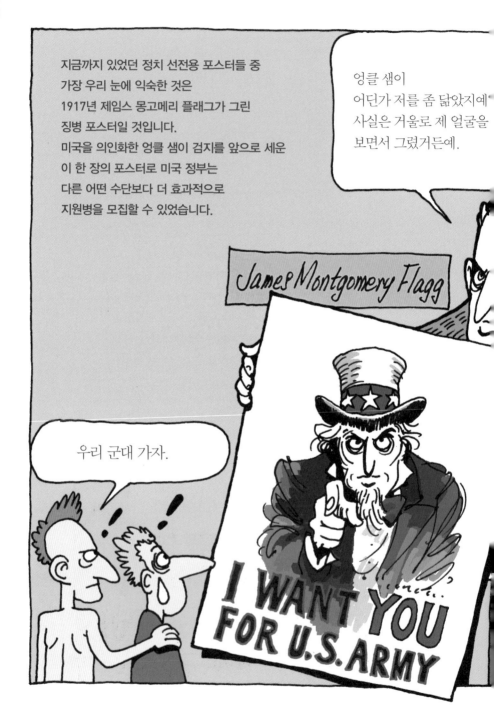

지금까지 있었던 정치 선전용 포스터들 중
가장 우리 눈에 익숙한 것은
1917년 제임스 몽고메리 플래그가 그린
징병 포스터일 것입니다.
미국을 의인화한 엉클 샘이 검지를 앞으로 세운
이 한 장의 포스터로 미국 정부는
다른 어떤 수단보다 더 효과적으로
지원병을 모집할 수 있었습니다.

엉클 샘이
어딘가 저를 좀 닮았지예
사실은 거울로 제 얼굴을
보면서 그렸거든예.

James Montgomery Flagg

우리 군대 가자.

I WANT YOU
FOR U.S. ARMY

제가 또
한 인물 했다
아입니꺼?

하지만 그 포스터의 모태가 된 원조 이미지는 따로 있습니다.
1914년 영국의 앨프리드 리트가 주간지 「오피니언」의 표지로 그렸던
포스터에서 검지를 내밀고 있는 콧수염의 어르신은
당시 영국군 최고 사령관이었던 호레이쇼 키치너 경입니다.

어쩜 그렇게 대놓고
따라서 그리냐?
뻔뻔스럽게시리.

YOUR COUNTRY NEED
YOU

Alfred Leete

3년 정도의 짧은 시간 차이기는 하지만
최초의 영국 포스터가 있었는데도
왜 미국의 징병 포스터가 지금까지도
더 큰 유명세를 누리고 있는 걸까요?

화면 구성은 확실히 리트의 것이
더 우수해 보이는데….
엉클 샘의 이미지 때문일까?

어쩌면 이미지를 광범위하게
배포하고 유통시킬 수 있었던 국력 때문?

혁신적 디자인, 프리스터 성냥광고

역사는 늘 관행에 물든 구태의 옷을 과감히 벗어던진
혁신의 이름을 기억하는데 디자인 분야에서는 특히 그렇습니다.
지금으로부터 약 100여 년 전, 독일에서는
프리스터 성냥 회사가 후원하는 상업용 포스터 공모전이
열리고 있었습니다. 그리고 출품된 작품들 중 당시의 심사위원들이
'포스터 같지도 않아서' 심사에서 제외시킨
작품이 하나 있었죠.

그런데 뒤늦게 심사장에 도착한 비중 있는
심사위원이자 인쇄업자였던 에른스트 그로발트는
다른 사람들이 심사하고 있던 출품작들에는 눈길도
주지 않고 팽개쳐져 있던 바로 그 포스터를
발견하자마자 소리쳤습니다.
"이게 바로 1등 작품이야!"

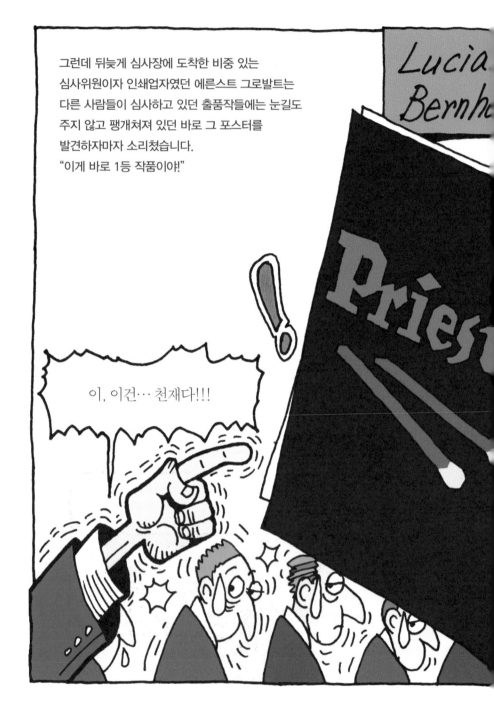

이, 이건… 천재다!!!

그처럼 극적으로 세상에 알려져서 지금까지도
귀중한 그래픽디자인 명품으로 남아
전문가들뿐 아니라 일반 애호가들로부터도
사랑받고 있는 그 포스터는 이후
디자인 역사에서 독일 포스터 스타일의
선두 주자가 된 루치안 베른하르트의
데뷔 작품이었습니다.

사회 초년생이었을 때 만들었던
그 포스터 때문에 전 단박에 디자인계의
슈퍼스타가 되었어요.

우린 졸지에 디자인사에서 시대의 변화를
읽어내지 못한 눈뜬 장님들로 기록되겠군.

← 나머지 심사위원들

당시까지만 해도 아르누보풍의 장식 요소들이
포스터에 남아 있던 시대였다는 점을 감안한다면
상품명과 성냥개비 두 개만 달랑 그려 넣은
베른하르트의 시도는 대담함을 넘어
가히 혁명적이라 할 만한 수준이었죠.

1905년 작품인데 지금 봐도 전혀 시대에
뒤떨어져 보이지가 않아.

그린 사람도 훌륭하지만,
저걸 알아본 사람이 더 대단한 거 아냐?

새로운 광고 이미지의 시작,
자흐플라카트

제품에 대한 자부심이 큰 명품 광고일수록 구구절절 설명 없이
브랜드명과 제품의 이미지만을 보여주는 경우가 많습니다.
그런 광고의 원조라 할 수 있는 단순명료한 상품 포스터 스타일이
20세기 초 독일에서 탄생하였는데 대상 포스터(Objectposter)라는
의미의 자흐플라카트입니다.

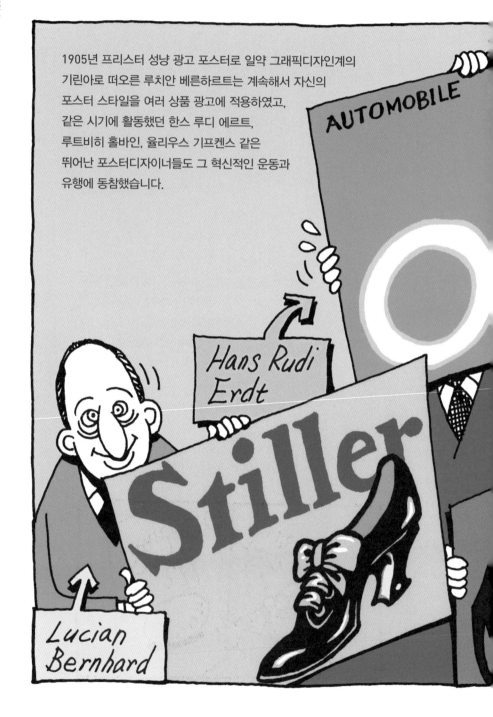

1905년 프리스터 성냥 광고 포스터로 일약 그래픽디자인계의
기린아로 떠오른 루치안 베른하르트는 계속해서 자신의
포스터 스타일을 여러 상품 광고에 적용하였고,
같은 시기에 활동했던 한스 루디 에르트,
루트비히 홀바인, 율리우스 기프켄스 같은
뛰어난 포스터디자이너들도 그 혁신적인 운동과
유행에 동참했습니다.

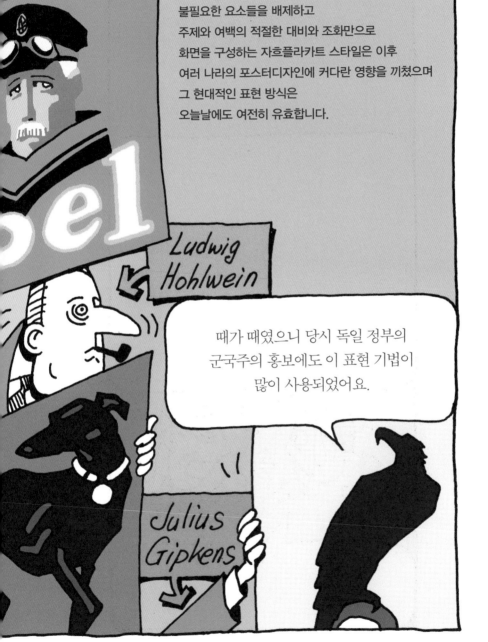

불필요한 요소들을 배제하고
주제와 여백의 적절한 대비와 조화만으로
화면을 구성하는 자흐플라카트 스타일은 이후
여러 나라의 포스터디자인에 커다란 영향을 끼쳤으며
그 현대적인 표현 방식은
오늘날에도 여전히 유효합니다.

Ludwig
Hohlwein

때가 때였으니 당시 독일 정부의
군국주의 홍보에도 이 표현 기법이
많이 사용되었어요.

Julius
Gipkens

물론 세련되고 감각적인 광고디자인을 위해서는
디자이너의 실력이나 감각도 필요하지만
광고주인 사장님들이 마음을 비우는 것도 중요하겠죠!

우리 제품 광고에서
강조해야 되는 것은 바로 품질인기라.
그리고 또 무엇보다 중요한 것은 내구성,
질기고 오래간다 그 말이제,
그리고 반드시 강조해야 되는기 바로
저렴한 가격, 또 최고로 강조해야 하는 것은
우리 제품의 품격 아니겠나?
그리고…

저 같은 디자이너 말고 소설가한테 시켜유.

포스터의 아버지, 카상드르

"포스터는 상인과 대중 사이의 커뮤니케이션 수단으로,
전보와도 같다. 포스터디자이너는 전신국 직원의 역할을 한다.
그는 뉴스의 발원지가 아니다. 단지 전달만 한다.
아무도 그에게 의견을 묻지 않는다. 명료하고 적당하며
또 정확한 중계를 요구할 뿐이다."

─ 카상드르 ─

출처: 「포스터의 역사」, 존바 니콧

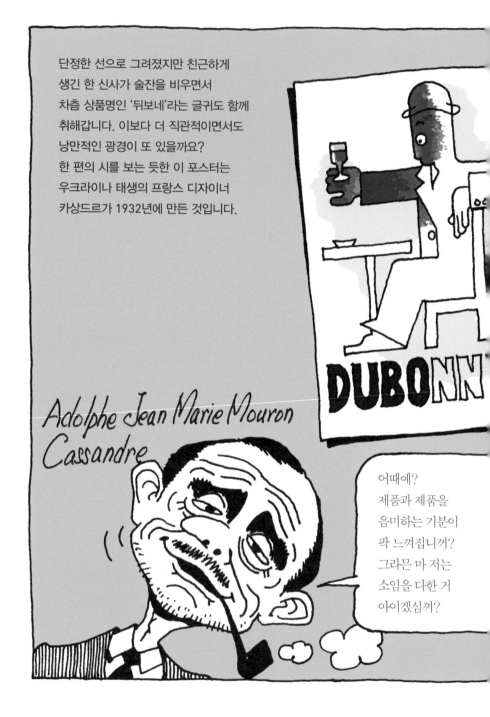

단정한 선으로 그려졌지만 친근하게
생긴 한 신사가 술잔을 비우면서
차츰 상품명인 '뒤보네'라는 글귀도 함께
취해갑니다. 이보다 더 직관적이면서도
낭만적인 광경이 또 있을까요?
한 편의 시를 보는 듯한 이 포스터는
우크라이나 태생의 프랑스 디자이너
카상드르가 1932년에 만든 것입니다.

Adolphe Jean Marie Mouron
Cassandre

DUBONN

어때예?
제품과 제품을
음미하는 기분이
팍 느껴집니꺼?
그라믄 마 저는
소임을 다한 거
아이겠심꺼?

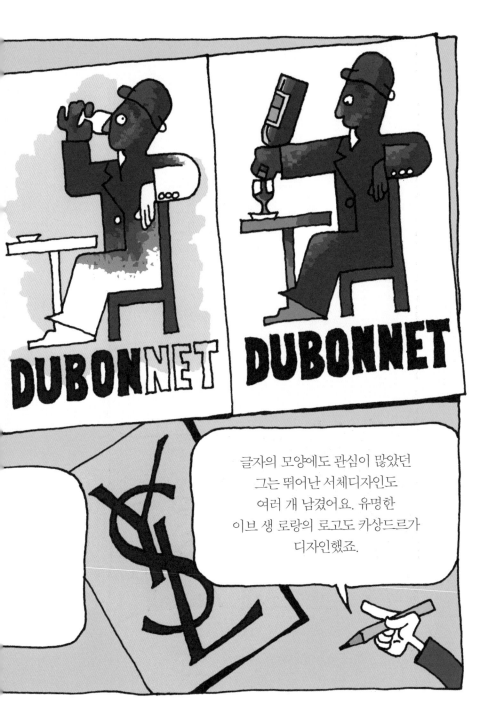

글자의 모양에도 관심이 많았던
그는 뛰어난 서체디자인도
여러 개 남겼어요. 유명한
이브 생 로랑의 로고도 카상드르가
디자인했죠.

포스터와 디자이너의 역할과 존재 이유에 대한
엄격한 정의를 내렸던 카상드르는
구식을 벗은 참신한 멋을 추구했지만
그렇다고 실험적이고 난해한 화면 구성을 위해
대중들이 보고 즐겨야 할
전달 내용을 포기하지도 않았습니다.
그는 참된 이미지 메신저였으며
가장 모범적인 디자이너였기에
오늘날에도 디자이너들의
귀감이 될 만합니다.

뭔가 오묘하고도 은유적인 판타지로
표현했습니다. 죽이죠?

제품 광고를 해달랬지,
당신 예술 작품 하랬습니까?

현대 그래픽디자인의 선구자,
엘 리시츠키

1917년에 발발한 러시아의 10월 혁명이 유럽 사회를 뒤흔들었다면,
그보다 2년 앞선 1915년에 러시아의 전위예술가 카지미르 말레비치가
흰색 바탕에 검은색 정사각형만을 그려 넣어서 세상에 선보인 그림 한 점은
회화에 대한 통념을 철저히 깨면서 현대미술계에
커다란 파장을 일으켰습니다.

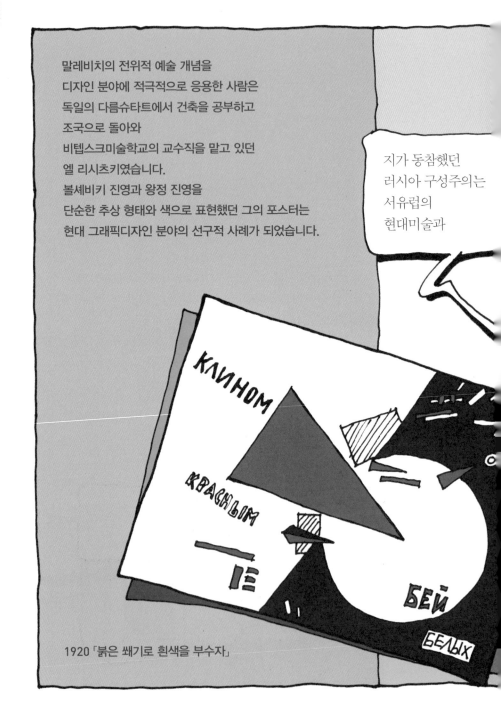

말레비치의 전위적 예술 개념을
디자인 분야에 적극적으로 응용한 사람은
독일의 다름슈타트에서 건축을 공부하고
조국으로 돌아와
비텝스크미술학교의 교수직을 맡고 있던
엘 리시츠키였습니다.
볼셰비키 진영과 왕정 진영을
단순한 추상 형태와 색으로 표현했던 그의 포스터는
현대 그래픽디자인 분야의 선구적 사례가 되었습니다.

지가 동참했던
러시아 구성주의는
서유럽의
현대미술과

1920 「붉은 쐐기로 흰색을 부수자」

КЛИНОМ

КРАСНЫМ

БЕЙ

БЕЛЫХ

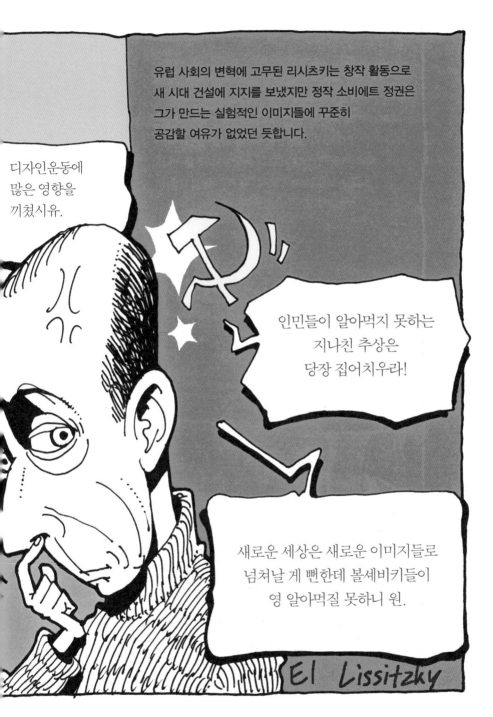

러시아 구성주의의 체계적이고 과학적인 성과를
적극 수용해서 가장 큰 수혜를 입은 쪽은
오히려 이후 서유럽의 전위예술과 상업디자인계였습니다.
리시츠키 또한 1921년에 새로 맡았던
모스크바국립미술학교 교수직에서 곧 물러나서
독일을 포함한 서유럽의 디자이너들과 어울려
자신의 디자인 실험을 계속하였습니다.

이리 와! 여기서는
알아먹지 못하는 게
더 돈이 돼.

서방세계의 전위예술가들

고전은 영원하다, 세리프체

알파벳 글꼴 서획의 끝부분에 펜글씨처럼 돌기가 있고
가로세로 획의 굵기 차이가 있는
고전적인 형태의 서체를 세리프체라고 합니다.
인쇄 문명이 생겨난 이후 지금까지 수많은 신식 글꼴들이 생겨났지만
초창기 세리프체는 여전히 본문용 서체로 막강한 위력을 과시합니다.

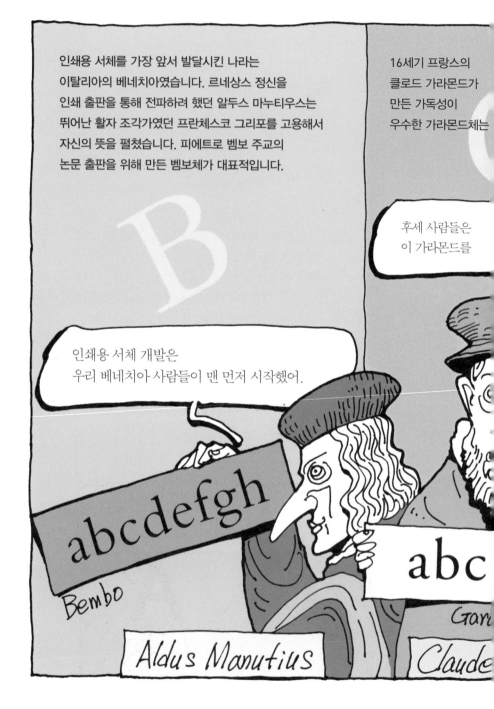

인쇄용 서체를 가장 앞서 발달시킨 나라는
이탈리아의 베네치아였습니다. 르네상스 정신을
인쇄 출판을 통해 전파하려 했던 알두스 마누티우스는
뛰어난 활자 조각가였던 프란체스코 그리포를 고용해서
자신의 뜻을 펼쳤습니다. 피에트로 벰보 주교의
논문 출판을 위해 만든 벰보체가 대표적입니다.

16세기 프랑스의
클로드 가라몬드가
만든 가독성이
우수한 가라몬드체는

후세 사람들은
이 가라몬드를

인쇄용 서체 개발은
우리 베네치아 사람들이 맨 먼저 시작했어.

루브르 박물관의
아이덴티티 디자인,
애플 컴퓨사의 이미지
구축 등 여러 분야에
가장 널리
사용되고 있습니다.

자존심 강한 영국인들은
윌리엄 캐슬론이 만든 캐슬론체를
대영제국의 깃발과 함께 전 세계로 전파시켰습니다.

가장 우아하다고
할 것이랑게.

미국 아들은 저거 독립선언문을
이 캐슬론으로 썼다 아입니꺼?

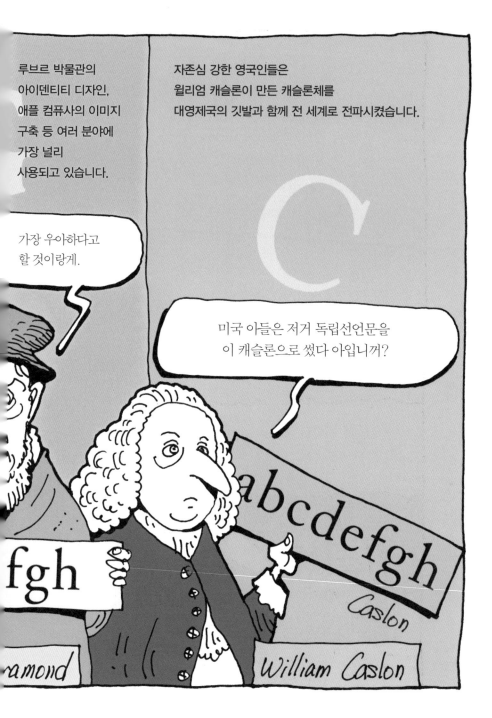

서체는 사람의 말이 시각화될 때 나타나는
언어의 얼굴이자 표정입니다.
그래서인지 언어를 달리 쓰는 각 나라들은
지금도 자기네 문학과 서체에 관해서는
여전히 민감한 편이죠.

야! 누가 셰익스피어 전집 표지에다가
가라몬드체를 썼어? 무식하게.

산세리프체,
충격과 함께 등장하다

획의 굵기가 일정하고 끄트머리 돌기가 없는 알파벳 글자체를
우리나라에선 흔히 고딕체라고 부르지만
이 서체의 원래 명칭은 산세리프체 또는 그로테스크체입니다.
그 기하학적인 모양의 서체가 처음 등장했을 당시
사람들이 느꼈을 당혹감이 그로테스크라는 이름에 반영된 듯합니다.

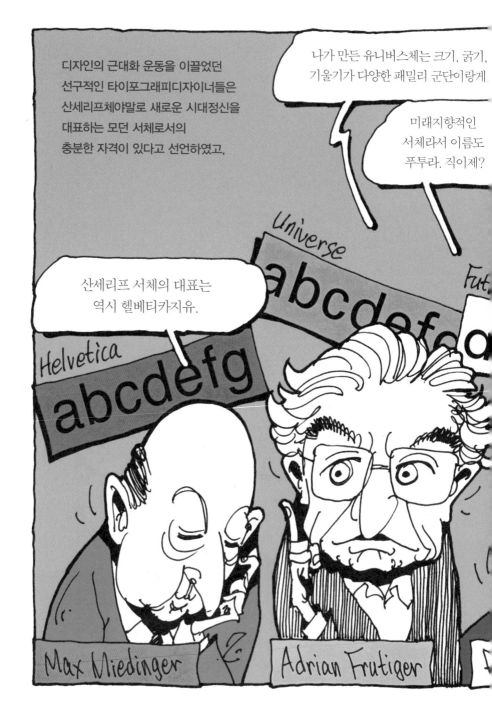

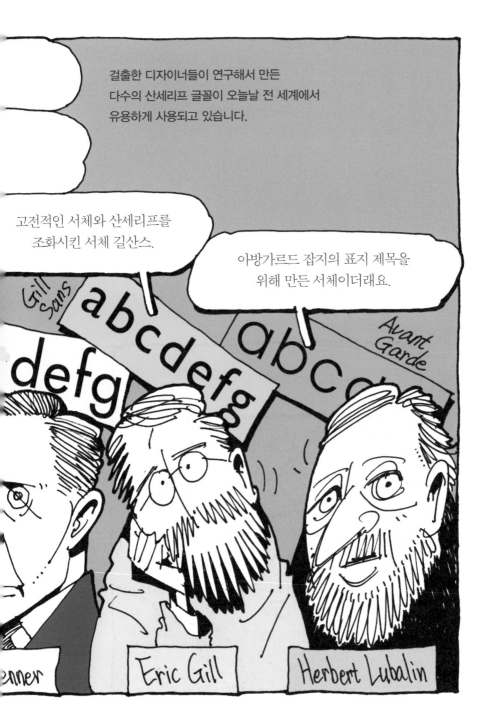

고전적인 서체에 비해 개성이나 인간미가 없고
본문용 서체로는 가독성이 떨어진다는 단점에도 불구하고
이미 활자 권력의 지위를 확고하게 굳힌 이 강력한 서체는
멀티미디어 시대에 그 위력이 더 강해지고 있는 듯합니다.

디자이너가 사랑하는 서체,
헬베티카

인쇄에 사용되는 글자에는 다양한 모양이 있는데
그것을 일컬어 서체, 영어로는 타이포그래피라고 합니다.
세상에는 수많은 서체가 제각각 개성을 뽐냅니다.
그런데 그중 디자이너들에게 가장 인기 있는 서체는 무엇일까요?

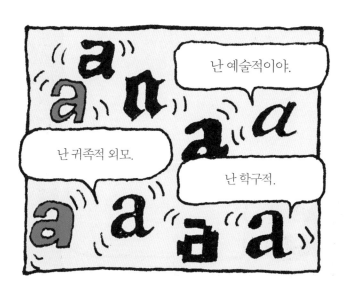

중립적이라는 말이 어느 한쪽으로 치우치지 않고
어떤 상황에나 잘 어울린다는 의미라면
서체 중에도 스위스처럼 중립적인 성격을 가진
서체가 있습니다. 바로 '헬베티카'죠.

획의 굵기가 일정하고
글자의 모서리 끝에는
어떠한 장식도 없어 특별히
아름답거나 개성 있는
모양은 아니지만
가독성만큼은
어떤 서체보다도 뛰어납니

전 멀리서도

Helvetica

1957년 스위스의 활자 주조소 디자이너였던
막스 미딩거가 만든 이 서체는
이름조차도 스위스의 옛 라틴어 국명인
헬베티카입니다.

쓰고 읽는 사람들의
계층이나 취향보다는
내용의 객관적인 전달에
초점을 맞춘 실용적인
서체입니다.

그러니까 넌

Confoederatio
Helvetica

h

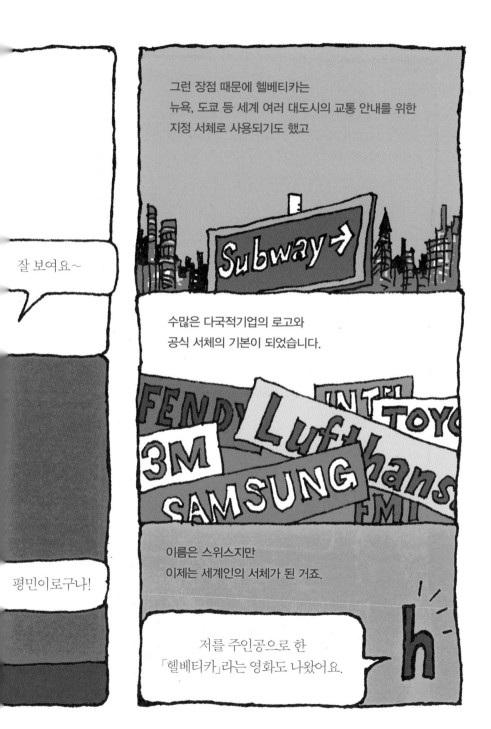

그런 장점 때문에 헬베티카는
뉴욕, 도쿄 등 세계 여러 대도시의 교통 안내를 위한
지정 서체로 사용되기도 했고

잘 보여요~

수많은 다국적기업의 로고와
공식 서체의 기본이 되었습니다.

평민이로구나!

이름은 스위스지만
이제는 세계인의 서체가 된 거죠.

저를 주인공으로 한
「헬베티카」라는 영화도 나왔어요.

디자이너들은 작업 중 서체가 고민될 때에는
"그냥 헬베티카를 쓰면 된다"라고 말하곤 합니다.
이렇듯 헬베티카는 비록 멋지거나 튀지는 않지만
필요한 상황에서는 항상 제 역할을 해주는 그런
마음씨 좋은 서체입니다.

마치 우리 주변에서도
가끔 볼 수 있는 사람처럼 말이죠.

이번 일 뭐 대단한 건 아닌데
마땅히 누굴 시켜야 할지 고민이 되거든~

그럼 김 대리 시키죠.

내가 젤 만만하지?

타이포그래피디자인의 대표주자들

같은 말이라도 목소리가 좋은 사람이 친근하게 얘기하면
들을 때 기분이 좋은 것처럼, 글자 또한 모양과 크기,
그리고 배열된 상태에 따라 읽는 느낌이 달라집니다.
그런 점에서 글자 이미지를 가꾸는 타이포그래피디자이너들은
그 분야의 연금술사라 부를 만하죠.

타이포그래피디자인은 거의 모든 디자인 분야의 학문적 토대이자
디자인 작업에 늘 동반되는 필수적인 소재입니다.
그래서 디자인 발전에 공헌한 뛰어난 선배들은
한결같이 개성 넘치면서도 쓰임새가 좋은 다양한 형태의 글꼴들을 만들어서
오늘날 우리가 문화적 풍요를 누릴 수 있게 해주었죠.

타이포그래피의 아버지인
얀 치홀트가 만든 '사봉'입니다.
기능성과 아름다움을
함께 갖춘 뛰어난 글자체죠.

이탈리아의 잠 바티스타 보도니가 만든
매혹적인 서체 '보도니'예요.
패션 잡지 「보그」의 표지
제목으로도 쓰였죠.

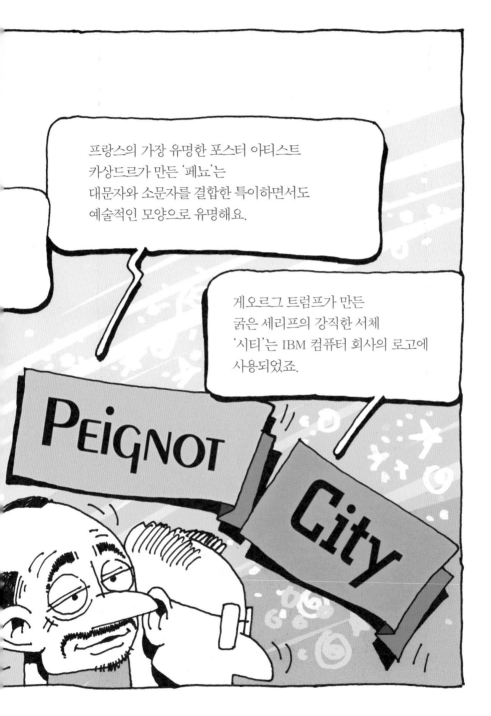

프랑스의 가장 유명한 포스터 아티스트
카상드르가 만든 '페뇨'는
대문자와 소문자를 결합한 특이하면서도
예술적인 모양으로 유명해요.

게오르그 트럼프가 만든
굵은 세리프의 강직한 서체
'시티'는 IBM 컴퓨터 회사의 로고에
사용되었죠.

구텐베르크 활판 인쇄 기술의 발명 이후로
지금까지 많은 디자이너가 공들여 다듬어온 글자는
이제 다시 혁명의 시대를 맞이하고 있습니다.
미디어 환경의 획기적인 변화로 인해 문자의 형식이
근본적으로 바뀌고 있기 때문입니다.
타이포그래피디자이너들은 이제 그 혁명의 폭풍 속으로
파고들어 미래를 준비해야 합니다.

디자이너 양반!
요즘은 3D가 대세라던데,
우리도 뭔가 입체적으로
변해야 하지 않을까?

현대적 타이포그래피의 등장

책이나 포스터 등의 인쇄물에서
활자를 포함한 여러 요소들을 다양하게 배열하는
현대적 타이포그래피 등장의 계기를 마련한 것은,
가지런히 줄 맞춰서 쓰이던
글자 배열의 관습을 깨기 시작한 시인들과
실험적 예술가들에 의해서였습니다.

내가 쓴 「주사위 던지기」라는 시를 한번 보셔.
단지 의미를 전달하는 데 그치지 않고
자유롭게 춤추는 글자들을 보게 될 것이여.

스테판 말라르메
(1842~1898)

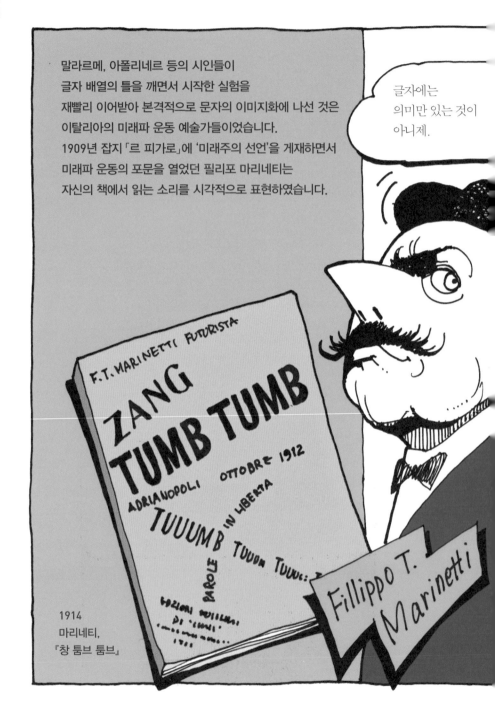

말라르메, 아폴리네르 등의 시인들이
글자 배열의 틀을 깨면서 시작한 실험을
재빨리 이어받아 본격적으로 문자의 이미지화에 나선 것은
이탈리아의 미래파 운동 예술가들이었습니다.
1909년 잡지 「르 피가로」에 '미래주의 선언'을 게재하면서
미래파 운동의 포문을 열었던 필리포 마리네티는
자신의 책에서 읽는 소리를 시각적으로 표현하였습니다.

글자에는
의미만 있는 것이
아니제.

F.T. MARINETTI FUTURISTA

ZANG
TUMB TUMB
ADRIANOPOLI OTTOBRE 1912
TUUUMB TUUOM TUUU: PAROLE IN LIBERTA

1914
마리네티,
『창 툼브 툼브』

Fillippo T. Marinetti

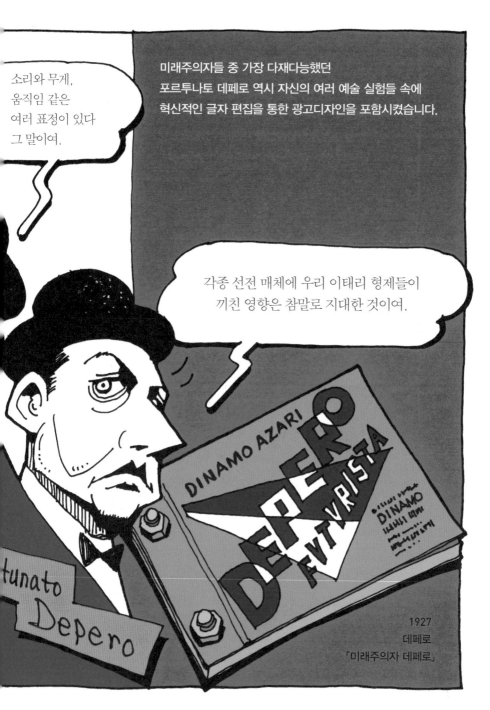

소리와 무게,
움직임 같은
여러 표정이 있다
그 말이여.

미래주의자들 중 가장 다재다능했던
포르투나토 데페로 역시 자신의 여러 예술 실험들 속에
혁신적인 글자 편집을 통한 광고디자인을 포함시켰습니다.

각종 선전 매체에 우리 이태리 형제들이
끼친 영향은 참말로 지대한 것이여.

1927
데페로
『미래주의자 데페로』

정해진 규칙을 오래 지키다 보면 싫증이 나고
새로운 것을 원하게 마련인데,
그런 창의적인 욕구를 예술가들이 주로 먼저 발산하고
그 실험에 시의적절성을 부여해 대중 속으로
안착시키는 것은 디자이너의 몫인 듯합니다.

이미지도 좋지만 글자를
너무 흩어놓으면 읽기가 힘들잖아?

그래서 이탈리아나 프랑스인들이
저질러놓은 걸 얀 치홀트 같은
독일 디자이너들이 체계적으로 수습했어요.

펭귄을 만든 사람들

우리나라에서는 '문고판'으로 불리는
저렴하고 간편한 책의 효시가 된 것은
1935년에 영국에서 처음으로 간행된 펭귄북스입니다.
고급 양장본 서적만을 양서로 인식하던 출판계에
일대 파란을 일으키며 시장구조를 재편한
펭귄북스의 사례는 지금까지 페이퍼백 혁명이라 불리죠.

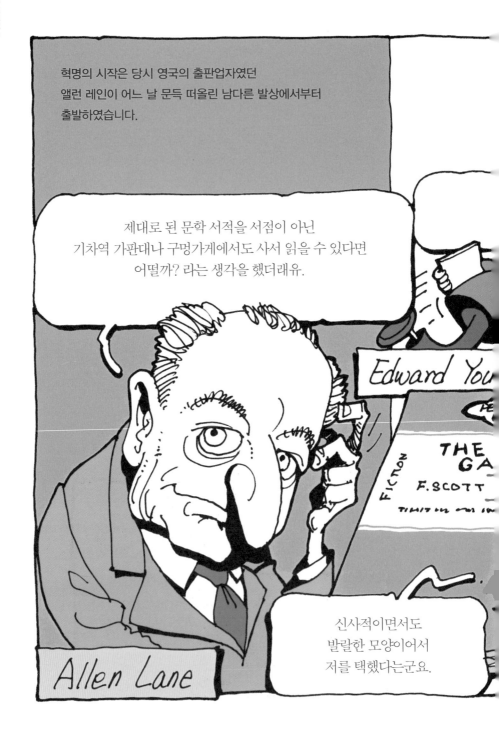

혁명의 시작은 당시 영국의 출판업자였던
앨런 레인이 어느 날 문득 떠올린 남다른 발상에서부터
출발하였습니다.

제대로 된 문학 서적을 서점이 아닌
기차역 가판대나 구멍가게에서도 사서 읽을 수 있다면
어떨까? 라는 생각을 했더래유.

신사적이면서도
발랄한 모양이어서
저를 택했다는군요.

회사의 말단 직원이었던
에드워드 영은 레인의 특명을
받고 산뜻한 표지디자인
작업을 맡아서 수행합니다.

초기의 대성공으로 돈도 벌고
명성도 획득한 회사는 당시 그래픽디자인계의
대세를 이끌던 독일 출신의 디자인 명장
얀 치홀트에게 아트 디렉션을 맡길 수 있었습니다.

지는 얼른 동물원으로
달려가서 로고로 쓸 펭귄을
그렸더래유.

1947년부터 3년간 펭귄북스의
편집 체계를 만들어줬구먼유. 모더니즘을 추구하던
제 취향과 펭귄북스의 이상은 찰떡궁합이었시유.

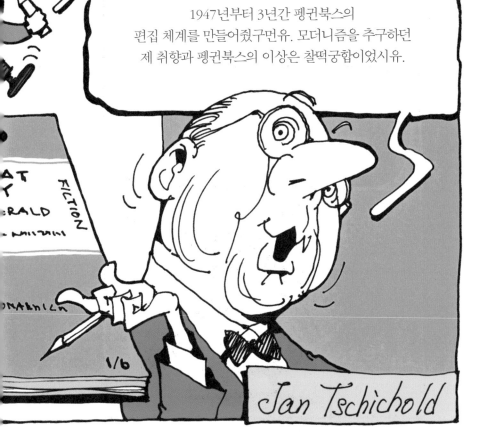

Jan Tschichold

그렇게 오래전 구습을 타파하면서
출판의 새 역사를 써내려온 펭귄북스는
오늘날 멀티미디어라는 새로운 복병의 출현 앞에서는
과연 어떤 진로를 선택할까요?
전통의 계승과 강화일까요?
아니면 또 한 번의 자기 갱생일까요?

요즘 애들은 책을 너무 안 읽어.
난 지구온난화보다 그게 더 무서워.

CHARACTER DESIGN

만화에서 빠져나온 디자인 혁명

미키 마우스
: 세상에서 가장 유명한 쥐

특별한 그림 실력이 없어도 동그라미는 누구나 그릴 수 있습니다.
그렇다면 작은 원 두 개와 큰 원 한 개를 가지고 세상에서
가장 유명한 만화영화 주인공 캐릭터를 만들어봅시다.

이렇게

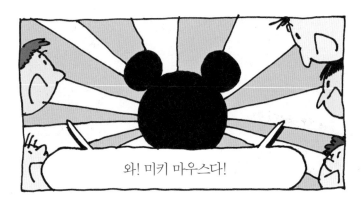

와! 미키 마우스다!

디즈니의 설립자인 월트 디즈니와 그의 동료
어브 아이웍스가 본격적으로 만화영화를 만들기 시작했을 때
주인공 캐릭터의 소재로 처음 주목한 대상은 토끼였습니다.
하지만 그들이 만든 만화영화 「행운의 토끼 오즈월드」의
캐릭터 사용 권리는 당시 배급사가 가지고 있었기 때문에
자신들의 꿈을 담을 새로운 주인공을 만들어야 했죠.

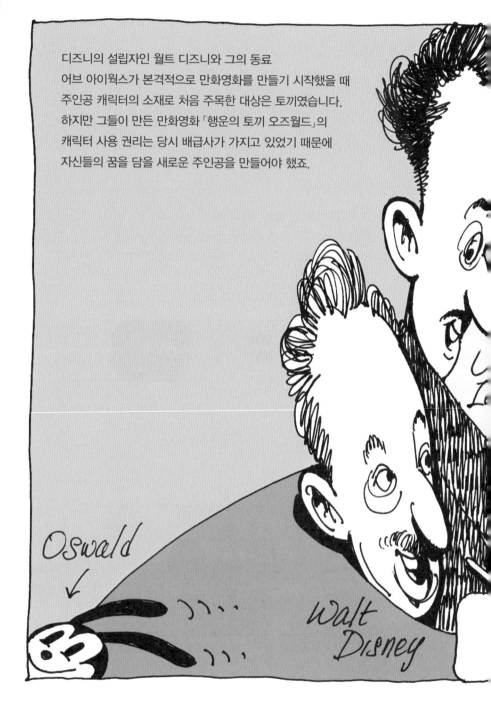

인생 만사 새옹지마여. 안 그려? 길쭉한 귀는
포기하고 동그란 모양으로 새로 시작하는거.

1928년 그들은 쥐를 모티브로 한 새 캐릭터를 탄생시켰습니다.
그 귀여운 생쥐의 이름은 원래 모티머 마우스였지만
디즈니의 아내 릴리언의 제안으로 미키 마우스라고 이름을 바꾸었습니다.

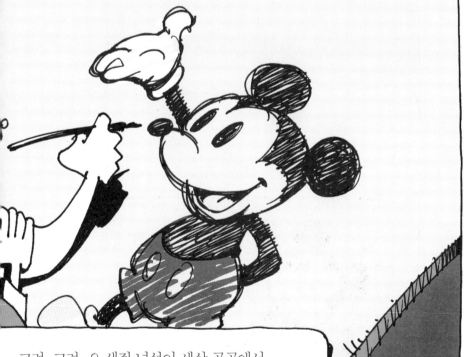

그려, 그려. 요 생쥐 녀석이 세상 곳곳에서
돈을 긁어다 우리한테 안겨다줄 것이여.

캐릭터의 위력이 발휘되는 것은
감정이입 효과 때문입니다. 그 요소를 잘 살리면
어떤 동물이나 사물도 아이들이 늘 곁에 두고 싶어 하는
친구로 다시 태어나게 됩니다. 그런 점에서 쥐를
캐릭터디자인의 소재로 삼았던
디즈니와 아이웍스의 모험은 그 자체로 드라마틱합니다.

미키야! 우리 형이 글쎄 너의 정체가
귀여운 가면을 쓴 쥐라고 하는 거야.
말도 안 되지?

미키 마우스
:사랑받는 캐릭터로 성장해나가다

만화영화에 등장하는 주인공에게
아이들이 몰입하게 만드는 것은
캐릭터 사업의 수익과 직결되기 때문에 매우 중요합니다.
그런 감정이입 효과는 캐릭터의 생김새만으로 가능할까요?
아닙니다. 사랑받는 캐릭터가 되려면 무엇보다 많은 아이들이
원하는 좋은 성품과 남다른 얘깃거리가 있어야 합니다.

자~ 지금부터 캐릭터의 마음가짐과
올바른 자세에 대해 강의하겠습니다.

CHARACTER DESIGN 만화에서 튀어나온 디자인 혁명

1928년에 태어나서 90년이 넘게 전 세계 아이들에게 사랑받아온
미키 마우스의 성격은 원래 당돌하고 좌충우돌하는 악동 이미지였는데,
아이들 교육을 위해 미키의 성격을 개조해달라는 부모들의 요청에
월트 디즈니는 귀를 기울였고 그때부터 미키는 상냥하고
해맑은 성격을 갖게 되었습니다. 그리고 디자인을 주로 맡았던
어브 아이웍스는 친근한 성격에 어울리는 외모를 만들기 위해
꾸준히 미키의 생김새를 다듬었습니다.

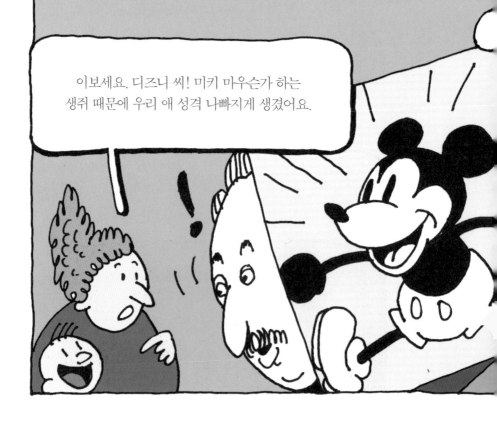

이보세요. 디즈니 씨! 미키 마우슨가 하는
생쥐 때문에 우리 애 성격 나빠지게 생겼어요.

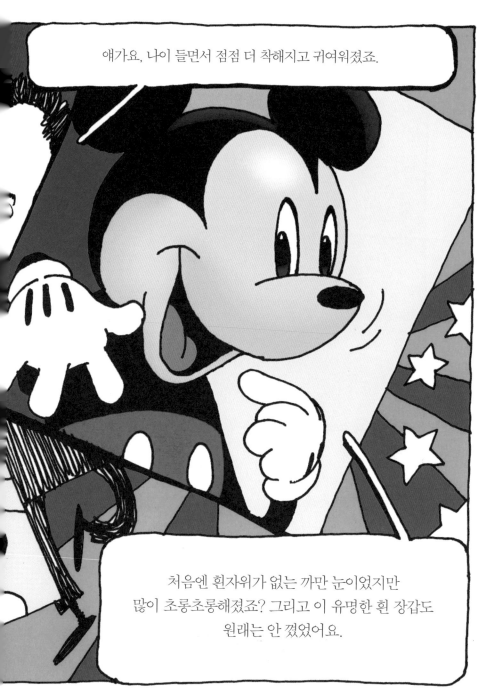

도널드 덕
: 무례해도 사랑스럽다

대중들은 때로 예의 바르고 다정한 캐릭터에 식상해하며
좀 더 튀는 면모를 지닌 색다른 캐릭터를 기대하기도 합니다.
그래서 다혈질이고 행동과 말투가 매우 무례한데도 불구하고
많은 사람들에게 사랑받는 캐릭터가 종종 등장하는데
도널드 덕이 가장 대표적인 예입니다.

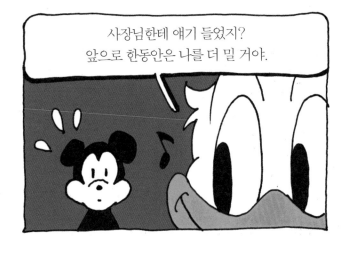

미키 마우스에 이어 디즈니사의 간판 캐릭터 상품이 된
도널드 덕의 가장 큰 개성 두 가지는 꽥꽥거리는 특유의 목소리,
그리고 차분함과는 거리가 먼 외모와 행동입니다.
얼핏 보면 결코 호감이 가지 않을 것 같은 요소들이지만
그런 독특한 개성이 대중들의 감성을 충분히 사로잡을 수 있다고
확신했던 월트 디즈니는 클래런스 내시라는 성우가 독특한 목소리로
연기하는 오리 캐릭터를 만들어 만화영화에 등장시켰습니다.

오호! 쩍쩍 갈라지는 저 자의 목소리는
분명 우리 회사를 돈방석 위에 앉혀줄 것이야.

Clarence
Nash

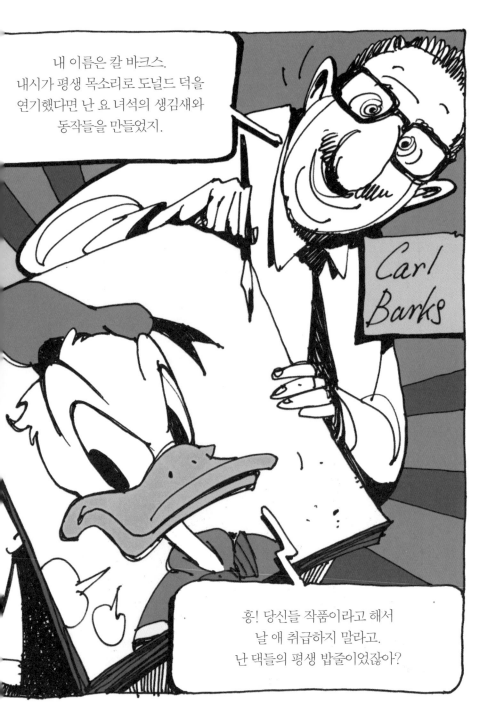

캐릭터디자인에도 유행이 있습니다.
튀는 개성의 캐릭터가 성공을 거두기 위해서는
그 희소성이 주목받을 수 있는 적절한 시기여야 하는데,
요즘 같이 다양한 개성을 가진 각양각색의 주인공이
활개를 치는 시대라면 어떨까요?
어쩌면 아주 무난하고 반듯한 캐릭터가
오히려 더 주목받을 수도 있지 않을까요?

오오! 이 탁월한 무미건조함!

스누피
: 소심한 아이의 대범한 강아지

만화에 등장하는 주인공이나 캐릭터들은
작가나 디자이너 자신의 모습, 혹은 희망을 담고 있는 경우가 많습니다.
신문 연재만화 「피너츠」의 작가 찰스 슐츠는 자신의 꿈을
스누피라는 당찬 성격의 강아지를 통해 표현했습니다.

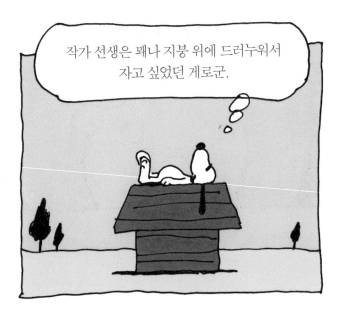

작가 선생은 꽤나 지붕 위에 드러누워서
자고 싶었던 게로군.

작가나 디자이너가 만든 캐릭터가 대중에게 공감을 얻고
성공적인 삶을 살기 위해서는 귀여운 외모뿐만 아니라
개성 있는 성격과 이야기를 갖고 있어야 합니다.
만화 피너츠에는 다양한 성품을 가진 아이들이 등장하는데,
주인공인 찰리 브라운은 다소 소심하고 적극적이지 못해서
여자아이 앞에서 위축되는 성격입니다.
작가인 찰스 슐츠도 그랬다고 합니다.

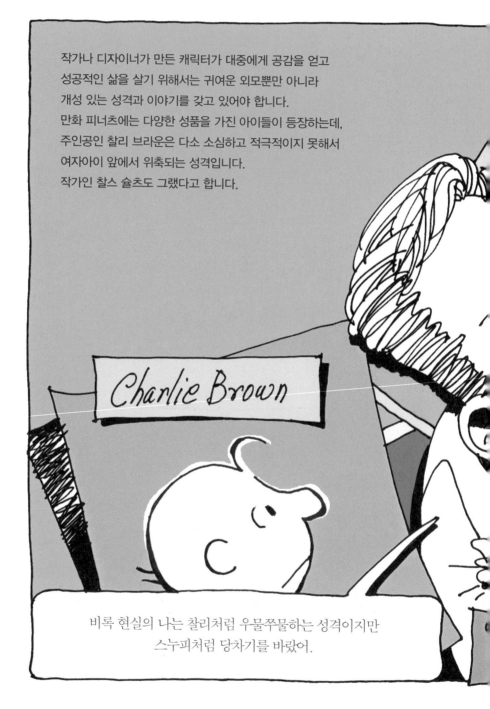

Charlie Brown

비록 현실의 나는 찰리처럼 우물쭈물하는 성격이지만
스누피처럼 당차기를 바랐어.

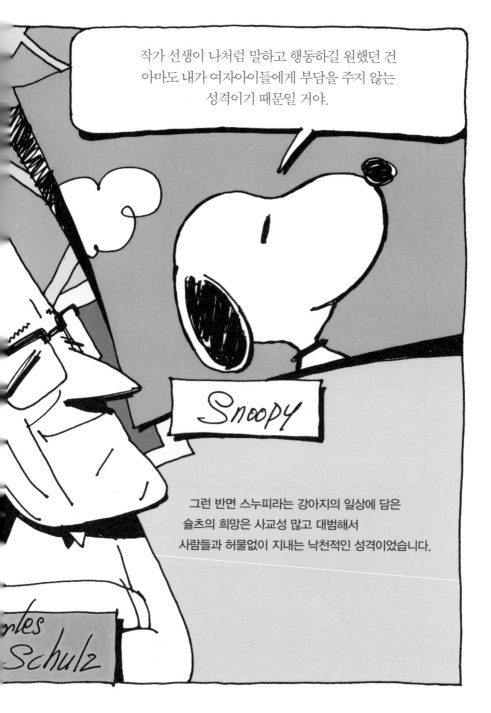

작가 선생이 나처럼 말하고 행동하길 원했던 건
아마도 내가 여자아이들에게 부담을 주지 않는
성격이기 때문일 거야.

그런 반면 스누피라는 강아지의 일상에 담은
슐츠의 희망은 사교성 많고 대범해서
사람들과 허물없이 지내는 낙천적인 성격이었습니다.

1950년에 탄생한 슐츠 만화의 캐릭터들이
지금까지 세계인들에게 사랑받는 비결은
결코 거창한 것이 아닌 듯합니다.
그건 어쩌면 자기의 삶을 가식적으로 꾸미지 않고
마음속의 바람을 진솔하게 풀어냈기 때문이겠죠.
각박한 세상에서 소박한 꿈이 성공을 거둔 사례라서
더욱 뜻깊습니다.

내 꿈은 예쁜 여자와 결혼하는 거였는데
당신이랑 살고 있으니까 난 꿈을 이룬 거지.

결혼기념일 멘트냐?

아톰
: 일본 애니메이션 사업의 포문을 열다

'망가', '재패니매이션'이라는 말이 통용될 정도로
일본은 만화 관련 문화 상품의 강국입니다.
그 일본이 지금까지 만들어낸 수많은 캐릭터들 중
가장 자국민들이 긍지를 느끼고 세계적으로도
많이 알려진 것은 무엇일까요?

형님! 오셨습니까?

제국주의 팽창을 열망했던 자신의 조국이
제2차세계대전에서 참담하게 패배하는
광경을 보며 자란 데즈카 오사무가 1963년에 만든
일본 최초의 만화영화 「철완 아톰」.
10만 마력의 힘을 발휘하며 활약하는 작은 체구의
어린 인간형 로봇 덕분에 일본의 만화영화 산업은
이후 미국의 디즈니사와 필적할 만한 경쟁력을 갖게 됩니다.
이름도 하필 원자폭탄을 연상시키는 아톰이었습니다.

난 아톰이 기계문명과 인간을
이어주는 소통의 역할을
해주길 바랐다고 한다면 믿어주려나?

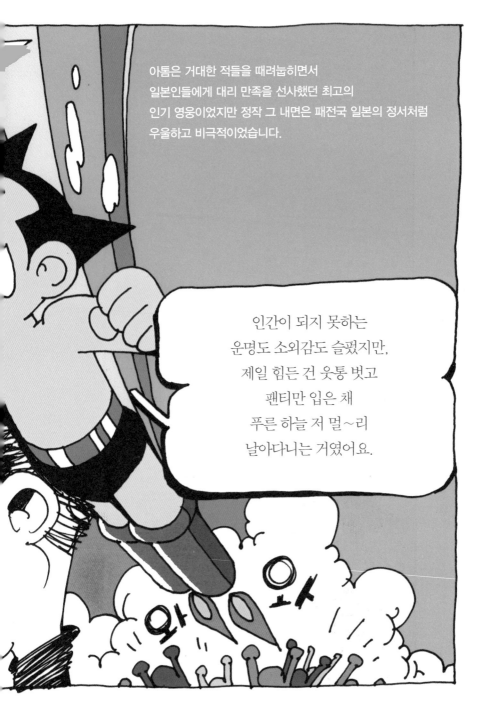

아톰은 거대한 적들을 때려눕히면서
일본인들에게 대리 만족을 선사했던 최고의
인기 영웅이었지만 정작 그 내면은 패전국 일본의 정서처럼
우울하고 비극적이었습니다.

인간이 되지 못하는
운명도 소외감도 슬펐지만,
제일 힘든 건 웃통 벗고
팬티만 입은 채
푸른 하늘 저 멀~리
날아다니는 거였어요.

일본인들이 서구의 문화를 적절히 응용해서
자기네 문화로 재가공하는 재주가 탁월하다는 것은
아톰의 성공 사례에서도 여실히 증명된 듯합니다.
그런 점에서 아톰의 트레이드 마크인 뾰족한 뿔을 보면
이 말이 떠오릅니다.

"자존심이 밥 먹여주나?"

어디서 많이 뵌 듯한데?

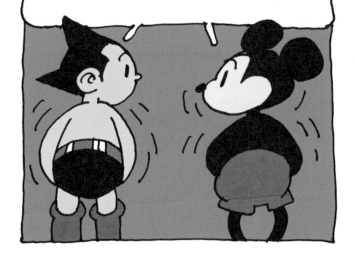

아스테릭스
:프랑스가 사랑하는 만화 영웅

유럽인들이 가장 자부심을 느끼는 역사적 소재는 아마
로마 문명이겠지만 프랑스인들은 좀 다릅니다.
오늘날 프랑스인들이 가장 좋아하는 문화·역사적 소재는
먼 옛날 프랑스 남부 지방의 작은 마을에 살며 끊임없이
제국의 군대에 대들었던 골족 사람들의 이야기를 담은 만화와
거기에 등장하는 영웅들입니다.

르네 고시니와 알베르 우데르조는 프랑스인들의
기질과 정서를 가장 잘 살린 만화를 만들었습니다.
『골지방의 아스테릭스』에 등장하는 사람들은 매우
낙천적인 성품으로 먹고 마시고 노래하기를 즐깁니다.
그들의 유쾌한 자유와 낭만을 못마땅하게 생각한
로마의 군대가 대오를 갖춰 진군해 들어가지만
번번이 골족 영웅들의 기상천외한 무용에 조롱당합니다.

장 자크 상페가 그린 유명한 책『꼬마 니콜라』
알지용? 그 책의 스토리도 내가 썼어용~

René Goscinny

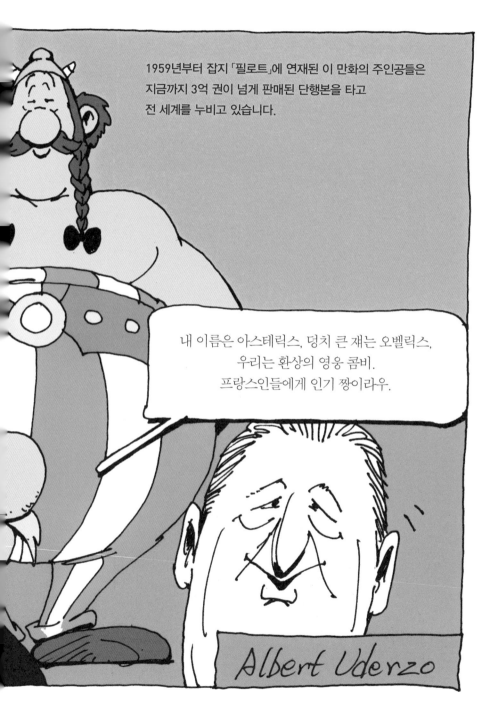

1959년부터 잡지 「필로트」에 연재된 이 만화의 주인공들은
지금까지 3억 권이 넘게 판매된 단행본을 타고
전 세계를 누비고 있습니다.

내 이름은 아스테릭스, 덩치 큰 쟤는 오벨릭스,
우리는 환상의 영웅 콤비.
프랑스인들에게 인기 짱이라우.

Albert Uderzo

프랑스대혁명, 레지스탕스, 68혁명 같은
역사적 기록에서도 엿볼 수 있는 프랑스인들의 저항 정신은
이제 문화 콘텐츠에 담겨 초강대국의 거대 문화 산업에
맞서고 있습니다. 과거 제국 로마에 버르장머리 없이
대항했던 만화 영웅 아스테릭스와 오벨릭스가
오늘날 맞서고 있는 상대는 누구일까요?

덤벼봐! 덤벼봐!

스마일
: 웃는 얼굴이 불러일으킨 흥행

노란색의 동그라미를 얼굴이라고 치면 우리는 대부분
그 얼굴이 방긋 웃고 있는 표정을 떠올릴 겁니다.
마냥 웃을 수 있을 만큼 행복한 상황이 아니더라도
이 노란 얼굴만큼은 웃는 것이 자연스럽다고 여기죠.

대체 언제부터 사람들은
나한테 스마일을 요구하게 된 거죠?

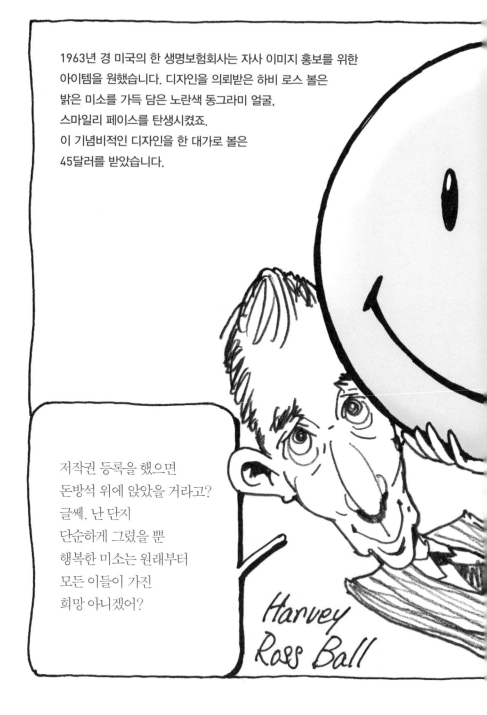

1963년 경 미국의 한 생명보험회사는 자사 이미지 홍보를 위한
아이템을 원했습니다. 디자인을 의뢰받은 하비 로스 볼은
밝은 미소를 가득 담은 노란색 동그라미 얼굴,
스마일리 페이스를 탄생시켰죠.
이 기념비적인 디자인을 한 대가로 볼은
45달러를 받았습니다.

저작권 등록을 했으면
돈방석 위에 앉았을 거라고?
글쎄. 난 단지
단순하게 그렸을 뿐
행복한 미소는 원래부터
모든 이들이 가진
희망 아니겠어?

Harvey
Ross Ball

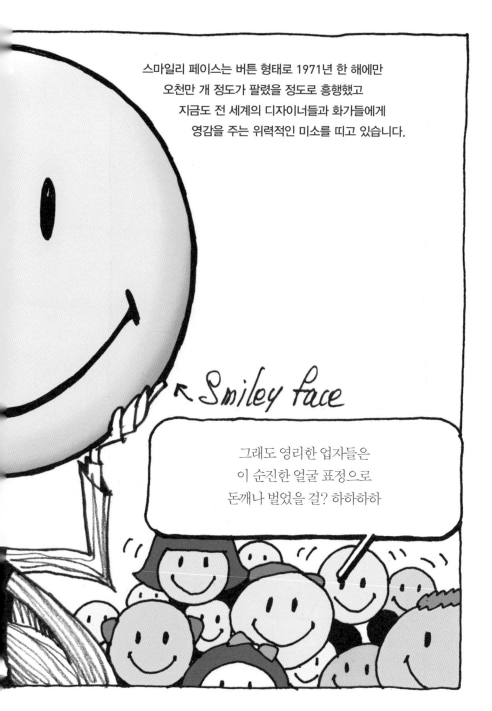

스마일리 페이스는 버튼 형태로 1971년 한 해에만
오천만 개 정도가 팔렸을 정도로 흥행했고
지금도 전 세계의 디자이너들과 화가들에게
영감을 주는 위력적인 미소를 띠고 있습니다.

← Smiley face

그래도 영리한 업자들은
이 순진한 얼굴 표정으로
돈깨나 벌었을 걸? 하하하하

점 두 개와 선 하나 그은 것이 뭐 그리
대단한 도안일까 싶기도 하겠지만 모두가 마음속에
담고 있는 친근한 이미지가 세상에 등장하는 일은
결코 자주 일어나지 않습니다.
볼은 웃으며 살고 싶은 사람들의 소박한 꿈을
눈으로 보고 느끼기에 가장 적절한 모양에
담아낸 것입니다.

여보! 우리 웃으며 살자고~
웃는 데 돈 드는 것도 아니잖아?

돈 좀 들거든? 웃고 살려면.

미피와 플레이보이
: 같은 토끼 다른 이미지

쫑긋한 귀를 가지고 별다른 울음소리를 내지 않는 동물인 토끼는
그림이나 동화책에서 다정하고 친근한 성품으로 표현되며
꾀가 많고 호기심이 왕성한 캐릭터의 모티브가 되기도 합니다.
말을 잘 듣고 온순하기에 친구로서 적합하고
영리하고 재빠르니까 감정을 이입하기에도 안성맞춤입니다.
그래서인지 많은 사람들이 좋아하죠.

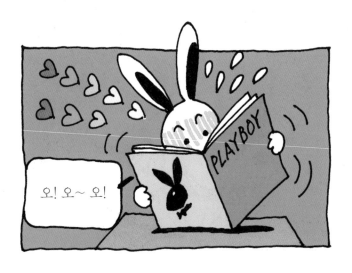

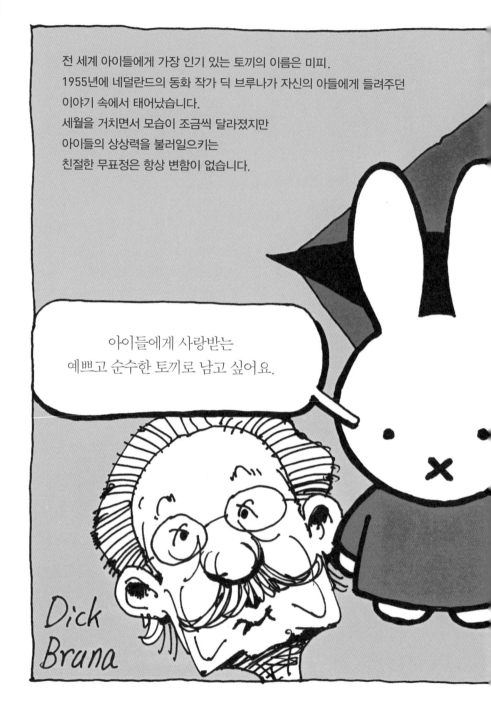

전 세계 아이들에게 가장 인기 있는 토끼의 이름은 미피.
1955년에 네덜란드의 동화 작가 딕 브루나가 자신의 아들에게 들려주던
이야기 속에서 태어났습니다.
세월을 거치면서 모습이 조금씩 달라졌지만
아이들의 상상력을 불러일으키는
친절한 무표정은 항상 변함이 없습니다.

아이들에게 사랑받는
예쁘고 순수한 토끼로 남고 싶어요.

Dick
Bruna

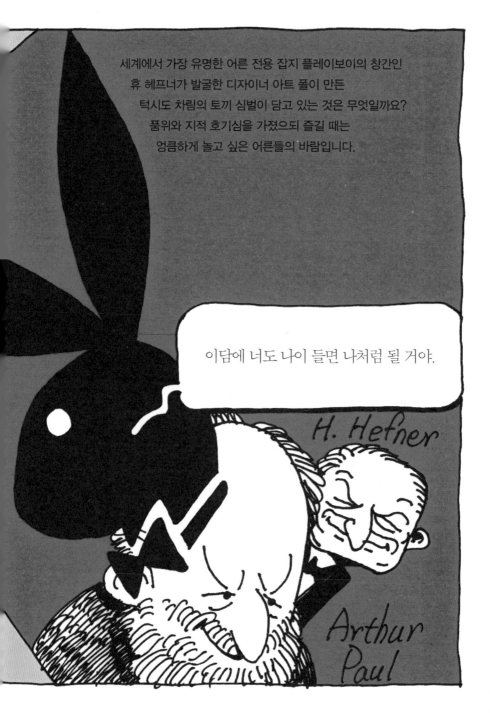

세계에서 가장 유명한 어른 전용 잡지 플레이보이의 창간인
휴 헤프너가 발굴한 디자이너 아트 폴이 만든
턱시도 차림의 토끼 심벌이 담고 있는 것은 무엇일까요?
품위와 지적 호기심을 가졌으되 즐길 때는
엉큼하게 놀고 싶은 어른들의 바람입니다.

이담에 너도 나이 들면 나처럼 될 거야.

H. Hefner

Arthur
Paul

캐릭터나 심벌의 단순한 형태와 무표정은
일종의 여백입니다. 그것을 보며 공감하는 사람들이
상상력으로 다양한 이야기와 느낌을 채워 넣는 것이죠.

토끼가 섹시한 걸 모두가
좋아한다고 오해하진 마.
일부 변태들의
로망이야.

오로지 기쁨을 위해 디자인된 세계

레고
:블록으로 세계를 창조하다

만물의 근원은 무엇일까요? 고대의 자연철학자들은
이 물음에 답하기 위해 고심하고 탐구하였는데,
특히 데모크리토스는 모든 물질을 구성하는 기본 단위를
원자라고 했습니다. 하지만 오늘날의 어린이들에게 그 질문을 던진다면
이렇게 답할 것입니다.
그것은 바로 '레고'죠.

쫌만 기다려봐요. 내가 사자랑 코끼리,
자동차, 우주선 다 만들어줄 테니까.

'레고'라는 명칭은 덴마크에서 목공소를 운영하던
올레 키르크 크리스티안센이 1934년부터 어린이들을 위한
장난감을 만들겠다는 결심을 하면서 정한 회사 이름입니다.
아이들이 가진 본능적인 창조 욕구를 충족시킬 수 있는
최소 단위의 조립 부품을 세상에 선보인 그의 발상 덕분에
어린이들은 세계를 디자인할 수 있게 되었죠.

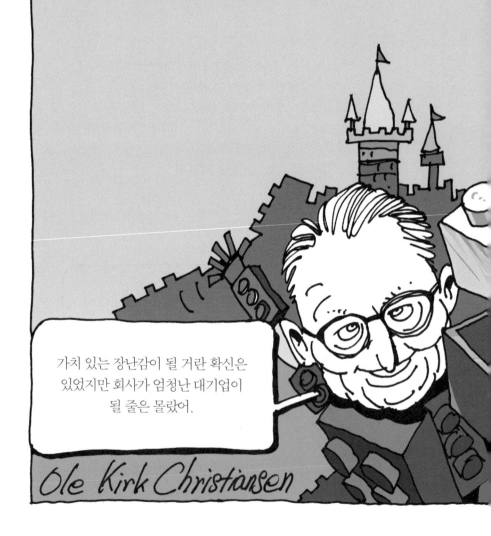

가치 있는 장난감이 될 거란 확신은
있었지만 회사가 엄청난 대기업이
될 줄은 몰랐어.

Ole Kirk Christiansen

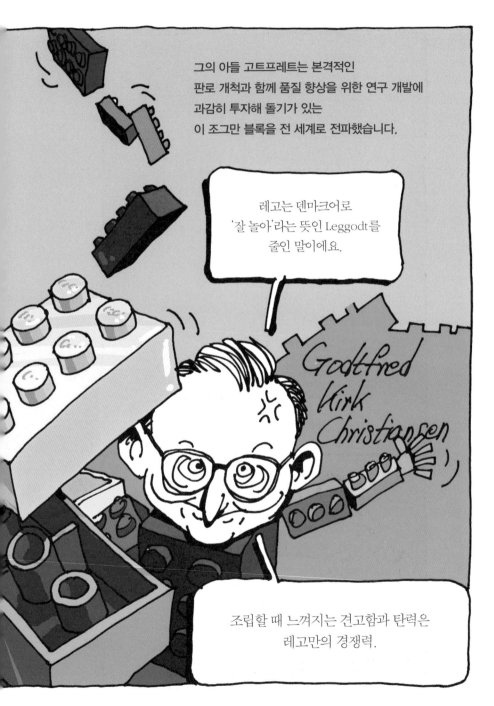

그의 아들 고트프레트는 본격적인
판로 개척과 함께 품질 향상을 위한 연구 개발에
과감히 투자해 돌기가 있는
이 조그만 블록을 전 세계로 전파했습니다.

레고는 덴마크어로
'잘 놀아'라는 뜻인 Leggodt를
줄인 말이에요.

Godtfred
Kirk
Christiansen

조립할 때 느껴지는 견고함과 탄력은
레고만의 경쟁력.

특정 시리즈 제품군을 제외하면
기본적으로 레고는 어떤 모양으로도 재탄생할 수 있지만
또 한편 레고는 어떤 것도 되지 못하고
단지 블록으로만 남을 수도 있습니다. 레고의 정신은
정해진 형상을 향한 목표 의식이 아니라
상상력이기 때문입니다.

이야! 눈사람 만들었네?

아냐! 아빠야.

만능 플라스틱 장난감 인형, 플레이모빌

아이들은 무엇이든 되고 싶어 합니다. 선생님, 비행기 조종사,
소방관, 경찰관, 또 때로는 우주 영웅이나 중세의 기사가 되어
악의 무리에 대적해 싸우고 싶어 하기도 합니다.
하지만 그 모든 것들을 다 할 수는 없는 법.
누가 아이들을 대신해 그런 꿈과 모험심을 충족시켜줄 수 있을까요?

바로 나!

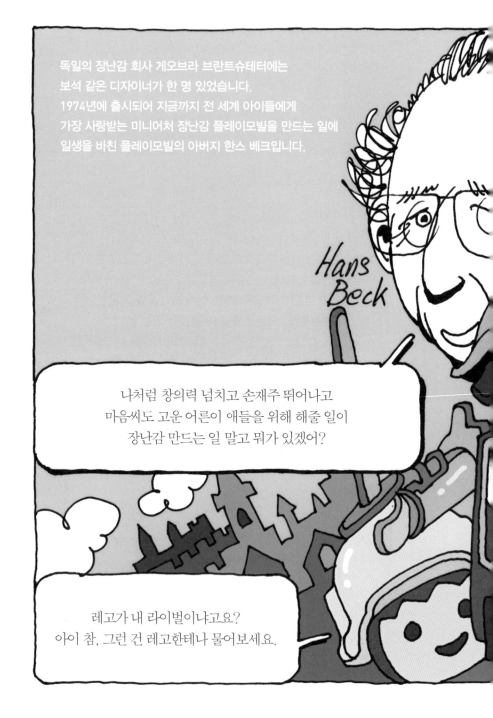

독일의 장난감 회사 게오브라 브란트슈테터에는
보석 같은 디자이너가 한 명 있었습니다.
1974년에 출시되어 지금까지 전 세계 아이들에게
가장 사랑받는 미니어처 장난감 플레이모빌을 만드는 일에
일생을 바친 플레이모빌의 아버지 한스 베크입니다.

Hans Beck

나처럼 창의력 넘치고 손재주 뛰어나고
마음씨도 고운 어른이 애들을 위해 해줄 일이
장난감 만드는 일 말고 뭐가 있겠어?

레고가 내 라이벌이냐고요?
아이 참, 그런 건 레고한테나 물어보세요.

7cm 정도의 키에 살짝 웃고 있는 단순한 표정을 가진
플레이모빌은 건설 현장에서부터 환상의 왕국까지
시공을 초월해 다양한 복장의 주인공이 되어 활약하는
만능 플라스틱 장난감 인형입니다.

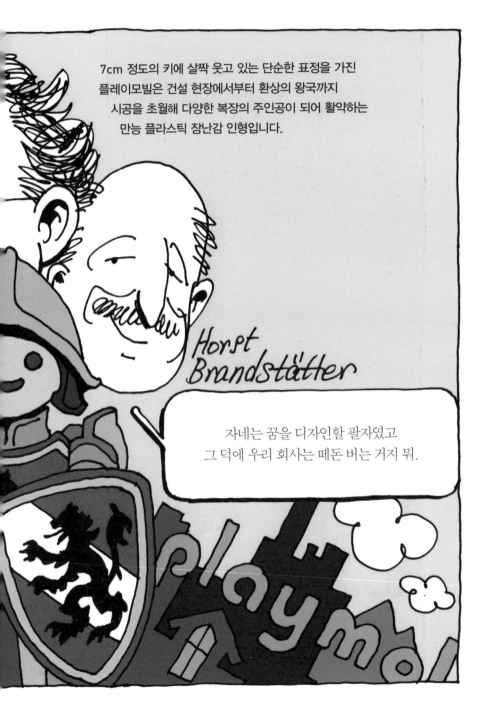

Horst
Brandstätter

자네는 꿈을 디자인할 팔자였고
그 덕에 우리 회사는 떼돈 버는 거지 뭐.

플레이모빌과 레고는 비슷해 보이지만
체험 방식이나 구조 면에서 서로 다른 영역의
장난감입니다. 레고가 공작 결과물의 가능성을 열어두는
블록 장난감이라면 플레이모빌은
사용자 편의성에 더 초점을 맞춘
완성형 장난감입니다.

그럼 애한테 둘 중 어떤 게 더 유익할까?

영역이 다른 장난감이라니까
둘 다 사줘야지.

책을 만나기 전의 책

영국의 경험주의 철학자 존 로크는 이렇게 말했습니다.
"태어날 때 인간의 마음은 어떠한 문자도 없는 백지 상태다."
이 말은 곧 아이들이 장래에 발휘하게 될 재능의 종류와
가능성이 한없이 열려 있다는 뜻으로 풀이할 수 있겠죠.

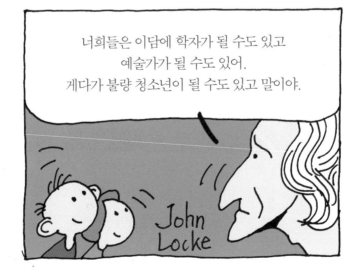

너희들은 이담에 학자가 될 수도 있고
예술가가 될 수도 있어.
게다가 불량 청소년이 될 수도 있고 말이야.

글자는 정해진 지식과 정보를 제공하지만 자연이나 사물들의
재질, 형태, 색깔 등은 아이들이 직접 체험하면서 상호 연관성을 익히고
스스로 체계를 만들어갈 수 있는 원천적인 경험 소재들입니다.
그래서 이탈리아의 예술가이자 디자이너였던 브루노 무나리는
종이 대신 천이나 나무 같은 다양한 재료를 이용해
특별한 책을 만들었는데, 이름하여 '책을 만나기 전의 책'입니다.

Bruno
Munari

이 책은 읽는 책이 아니에요. 그러니까 읽을 줄 아는
어른들은 오히려 읽을 수 없는 책이라고나 할까?

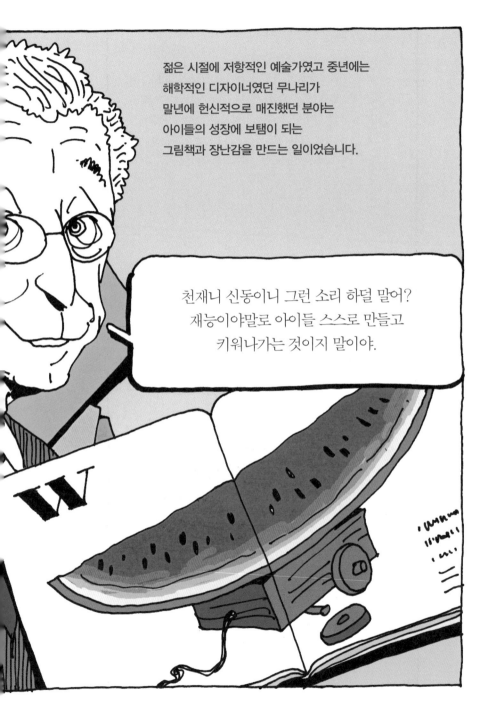

젊은 시절에 저항적인 예술가였고 중년에는
해학적인 디자이너였던 무나리가
말년에 헌신적으로 매진했던 분야는
아이들의 성장에 보탬이 되는
그림책과 장난감을 만드는 일이었습니다.

천재니 신동이니 그런 소리 하덜 말어?
재능이야말로 아이들 스스로 만들고
키워나가는 것이지 말이야.

그가 아이들에게 가장 길러주고 싶었던 것은
상상력이었습니다. 그래서인지 그의 디자인에는 늘
기상천외한 창의력과 엉뚱한 상상력이 따라다녔죠.
앉는 자리를 경사지게 만들어 앉으려는 사람을
미끄러지게 만드는 의자처럼 말이죠.

애들한테는 그렇게 친절했던 양반이
어른은 왜 이렇게 골탕을 먹이시나?

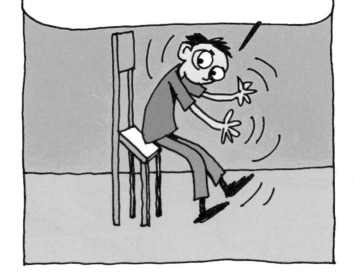

프뢰벨
: 놀이를 넘어 교육으로

독일의 교육 사상가였던 프리드리히 프뢰벨은
1840년에 미취학 아동을 위한 교육기관인 유치원을 설립하고
그 신개념 공간에 킨더가르텐이라는 명칭을 붙였습니다.
아이들의 정원이라는 뜻이죠. 왜 정원일까요?
프뢰벨이 생각한 바람직한 유아교육은 뭔가를 가르치는 것이 아니라
아이들이 자유롭게 뛰어놀 수 있도록
돕는 것이었기 때문입니다.

그런데 굳이 한군데 모아놓고
놀라고 하신 이유는 뭔지 모르겠네.
까르르르~

아동을 위한 장난감을 제대로 디자인하려면
단지 미학적인 요소뿐만 아니라 사용자 중심의
직관적인 인터페이스나 인지심리학 등 고도로 전문적인 요소들을
고려해야 합니다. 오늘날 부모들이 가장 선호하는 것은
오래전 1800년대에 프뢰벨이 창안한 '은물'이라는 놀이 체계입니다.

독일어로 Gabe이고 영어로는 Gift인 은물은 말 그대로
신이 내려준 은혜로운 물건이란 뜻이지요.

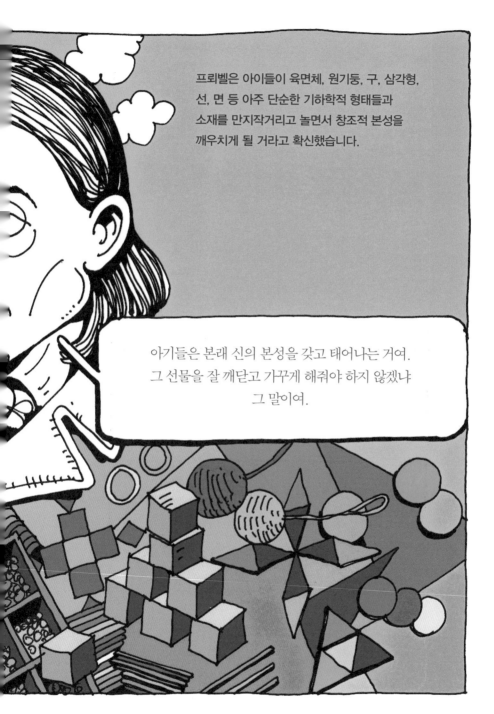

프뢰벨은 아이들이 육면체, 원기둥, 구, 삼각형,
선, 면 등 아주 단순한 기하학적 형태들과
소재를 만지작거리고 놀면서 창조적 본성을
깨우치게 될 거라고 확신했습니다.

아기들은 본래 신의 본성을 갖고 태어나는 거여.
그 선물을 잘 깨닫고 가꾸게 해줘야 하지 않겠냐
그 말이여.

프뢰벨 같은 선구적인 교육 사상가들은
한결같이 아이들 스스로 체득하며 성장할 가능성과
자율성에 중점을 두었는데, 그런 훌륭한 가치들을
가지고 오늘날 교육 사업가들이 조기교육,
영재교육 같은 아이템으로 톡톡히 재미를 보고 있습니다.

거봐! 독일 같은 선진국에서는
애들 학원 많이 보내고 그러지 않는다잖아?

그럼 독일 같은 선진국 가서 애 키우든가!

명품 장난감 네프슈필

전 세계의 많은 장난감디자이너들과 아동교육학자들이
단순한 기하 형태로 된 유아용 완구들을 만들어왔습니다.
그들은 세계의 사물과 공간을 이루는 기본 구조와 원리를
익히는 것이 아이들에게 분명히 유익할 거라는 신념을 가졌습니다.

하물며 기어 다니는 애벌레에도 운동의 원리와
생겨먹은 모양의 규칙이 있는 법이니까요.

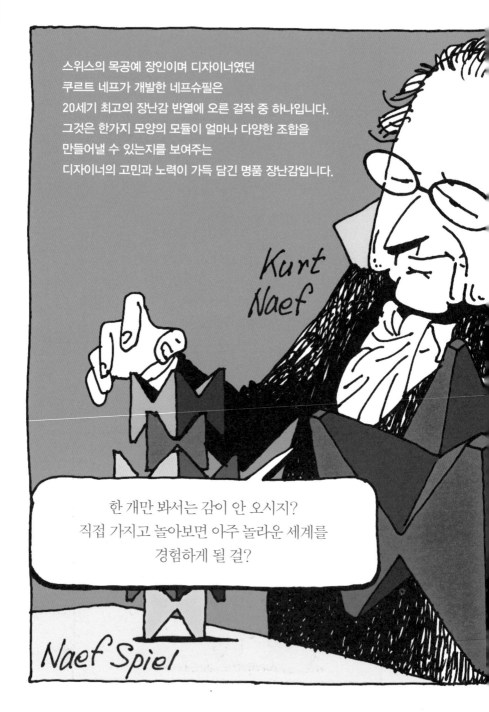

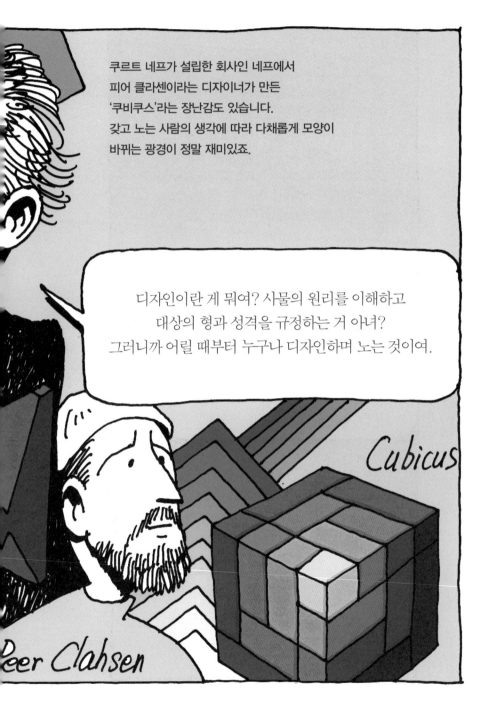

쿠르트 네프가 설립한 회사인 네프에서
피어 클라센이라는 디자이너가 만든
'쿠비쿠스'라는 장난감도 있습니다.
갖고 노는 사람의 생각에 따라 다채롭게 모양이
바뀌는 광경이 정말 재미있죠.

디자인이란 게 뭐여? 사물의 원리를 이해하고
대상의 형과 성격을 규정하는 거 아녀?
그러니까 어릴 때부터 누구나 디자인하며 노는 것이여.

Cubicus

Peer Clahsen

TOY DESIGN : 오로지 기쁨을 위해 디자인된 세계

그런데 이 훌륭한 장난감에도 단점이 있습니다.
합리성과 미적 감성의 보편화라는
디자인 강령을 완구에서 실현했지만
지나치게 비싸서 이른바 장난감계의
명품으로 통한다는 것입니다.
양질의 목재와 인체에 무해한 도료를 사용했기
때문이라 하더라도 대중이 지불해야 하는
가격에 거품이 있는 건 사실입니다.

더 많은 아이들이 가지고 놀게 하려면
훨씬 더 저렴해야 하지 않을까?

기능과 모양이 거의 같은
유사품이 있으니까 걱정 마.

디자인, 더 좋은 삶을 고민하다

폐품을 활용한 친환경 디자인

비 오는 날에도 젖지 않는 방수 가방을 만들고 싶었던
스위스의 그래픽디자이너 다니엘과 마르쿠스 프라이탁 형제는
획기적인 아이디어를 떠올렸습니다. 트럭의 짐을 덮는 나일론 천을
디자인 제품으로 재탄생시키는 것이었습니다.

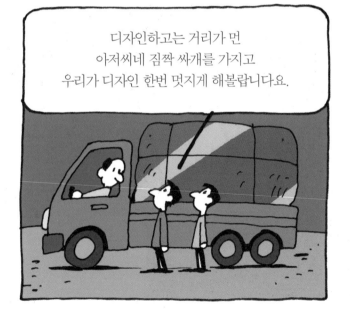

질긴 나일론 실로 짜서 PVC 코팅을 한 타폴린이라는 천은
거친 운송 과정을 거쳐도 훼손되지 않을 정도로 내구력이 뛰어난 소재입니다.
1993년부터 프라이탁 형제는 그냥 버려지기에 아까운 그 천을
깨끗하게 세탁하고 재단해서 세련된 가방을 만들어 팔았는데
젊은이들에게 선풍적인 호응을 얻었고, 프라이탁 가방은
새로운 세대의 문화 아이콘이 되었습니다.

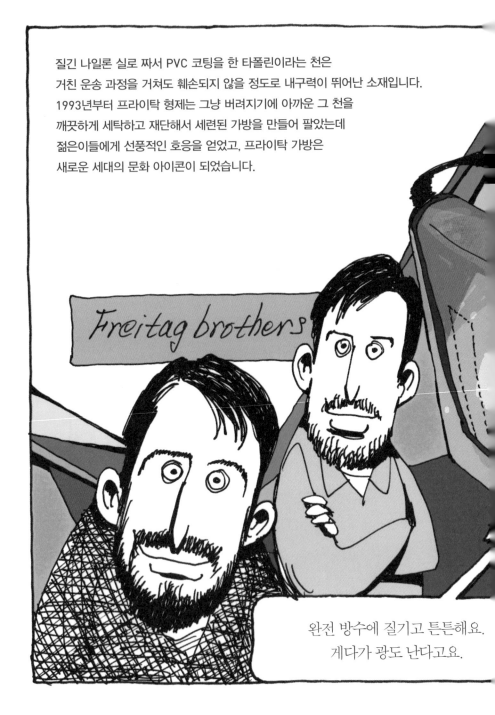

완전 방수에 질기고 튼튼해요.
게다가 광도 난다고요.

가방끈은 버려지는 자동차의
안전벨트를 재활용했어요.

가방의 가장자리에 달린
이 마감 재료가 뭔지 아세요?
역시 버려진 자전거 타이어를
재활용한 거랍니다.

똑똑한 디자이너의 바람직한
아이디어와 근성이 우리가 사는 세상을 얼마나
유쾌하게 바꿀 수 있는지를 체험하고 싶다면
이 놀라운 친환경 제품에 관심을 가져볼 만합니다.

무엇보다 프라이탁 가방이 가진 장점은
폐기되는 각양각색의 천을 이리저리 재단하는 과정에서
저마다 독특한 패턴이 생긴다는 점입니다.
때로는 세탁을 해도 지워지지 않는 기름때나
긁힌 자국마저도 가방을 소유한 사람에게는
자신만의 고유한 무늬와 장식이 되죠.

내 건 그냥 프라이탁이 아냐. 여기 봐!
이 선명한 바퀴 자국.

가장 낮은 자들의 디자인

근대와 함께 태동한 디자인운동의 원래 취지와 목적은
소수의 특권층만이 향유하였던 고급문화를 대중들의 삶으로 옮겨
보편적인 생활 문화의 질을 향상시키는 것이었습니다.
그런데 오늘날 디자이너들은 그때의 명분을
얼마나 기억하고 있을까요?

오스트리아 출신의 디자이너이자 사회운동가인 빅토르 파파네크는
디자인사에서 매우 중요한 인물임에도 정작 현대의 디자이너들에겐
그리 달갑지 않을 수도 있습니다. 홍수처럼 쏟아지는 디자인 제품들과
갈수록 주기가 짧아지는 유행들, 넘쳐나는 폐기물,
소외 계층의 개선되지 않는 삶, 이런 사회적 문제들에 대한 책임을
그는 디자이너에게 물었기 때문입니다.

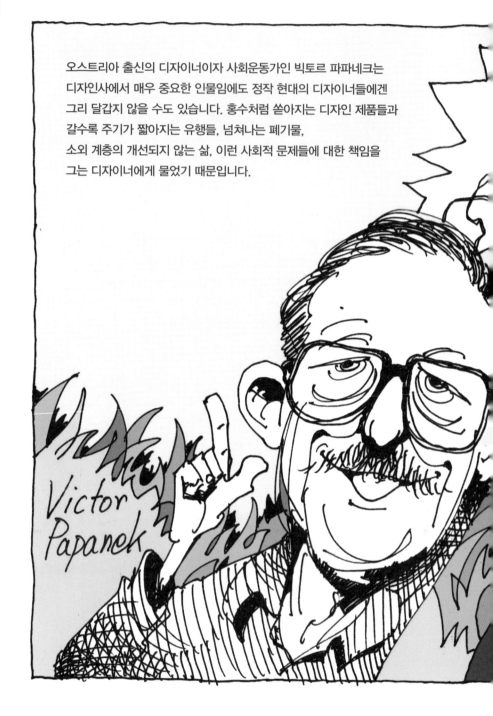

Victor
Papanek

파파네크는 전 세계를 다니면서 지역의 전통이나 환경을 훼손시키지 않고도 사람들에게 꼭 필요한 디자인을 하는 일에 평생을 바쳤습니다.

인도네시아 발리 섬의 원주민들을 위해 버려진 깡통으로 9센트짜리 라디오를 만들기도 했어. 그리고 외관 디자인은 원주민들에게 맡겼지.

저 양반이 세계적인 디자이너라면서 왜 껍데기 모양내는 일을 우리한테 넘긴 걸까?

어차피 우린 디자인료 낼 돈도 없잖아?

출세한 디자이너의 이름이 곧 값비싼 상품의
브랜드가 되어 대다수 사람들에게 선망의 대상이 되는
현대 디자인계의 풍조를 볼 때, 원주민들의 소박한 삶에
담긴 고유의 멋을 존중했던 그의 생각에서
참된 디자인의 미래를 읽을 수 있을 것 같습니다.

우리라고 이태리 디자인보다
못하란 법이 있나? 안 그려?

디자인 윤리 각성 운동

디자이너는 비용만 많이 지불한다면
경영 윤리 같은 것에 상관없이 기업 이미지를 근사하게 꾸며주고
평범한 물건을 우수한 제품인 것처럼 포장시켜줍니다.
오늘날 디자인계의 이런 부도덕한 풍조를 아프게 꼬집었던
디자이너가 있었습니다.

탁월한 크리에이터이자 비판가였던 헝가리 태생의 미국인
티보르 칼먼의 눈에 비친 현대 디자인계는 자본에 예속되어
상업적인 성공만을 추구하는 타락한 모습이었습니다.
그래서 그는 디자이너들이 오로지 불필요한 수요를 창출하는 데
자신들의 에너지와 시간을 소진시키고 있다고 통렬하게 비판하면서
디자인 윤리 각성 운동을 펼쳤죠.

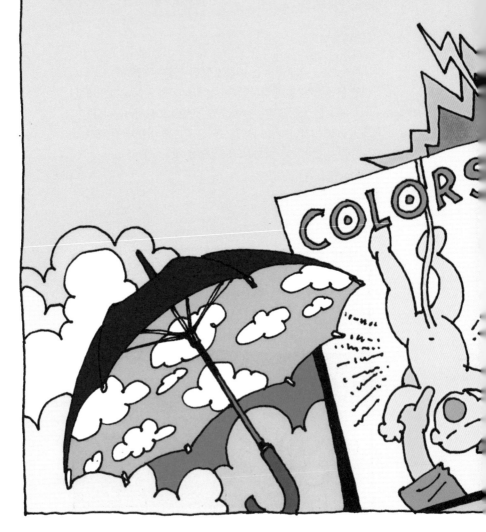

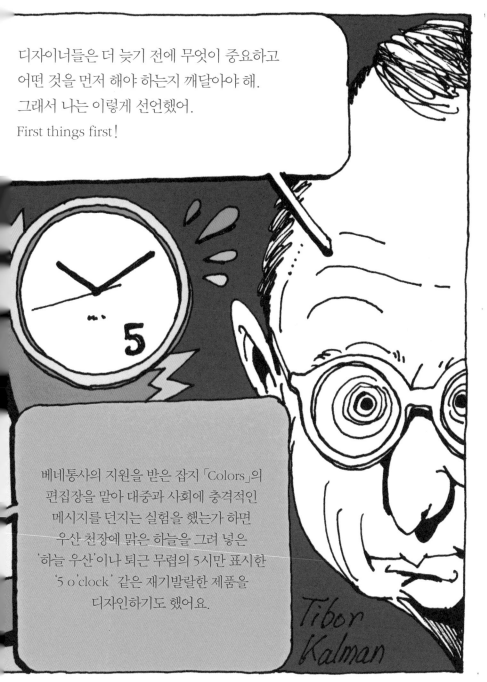

디자이너들은 더 늦기 전에 무엇이 중요하고
어떤 것을 먼저 해야 하는지 깨달아야 해.
그래서 나는 이렇게 선언했어.
First things first!

베네통사의 지원을 받은 잡지 「Colors」의
편집장을 맡아 대중과 사회에 충격적인
메시지를 던지는 실험을 했는가 하면
우산 천장에 맑은 하늘을 그려 넣은
'하늘 우산'이나 퇴근 무렵의 5시만 표시한
'5 o'clock' 같은 재기발랄한 제품을
디자인하기도 했어요.

Tibor
Kalman

사회와 대중을 위해 봉사해야 한다는
디자인 본연의 정신을 되살리고자 했던 그의 운동에 대해,
디자인계는 심정적으로는 동의했지만
곱지 않은 시선을 보내기도 했습니다.

어차피 댁도 디자인 비판으로 얻은 명성 덕에
값나가는 디자인 일 많이 했잖아?

어쨌든 디자인계의 정신적 혁신 운동은
아직 총명함을 잃지 않은 또 다른 디자이너들에 의해
지금도 진행 중입니다.

디자인 윤리와 이상의 실험
:울름 조형대학

제2차세계대전이 한창일 무렵 독일의 대학생
한스와 조피 숄 남매는 서슬 퍼런 나치의 폭압에
혈혈단신으로 맞섰습니다. 그들은 게슈타포에 체포되어
형장의 이슬로 사라졌지만
이들의 저항 정신은 전쟁을 참회하는
독일인들의 가슴에 귀감으로 남았습니다.
두 사람의 누이인 잉게 숄은 동생들의 투쟁을 기록한
『아무도 미워하지 않는 자의 죽음』을 썼고,
그 정신을 기리기 위해
학교를 세우고자 했습니다.

1953년

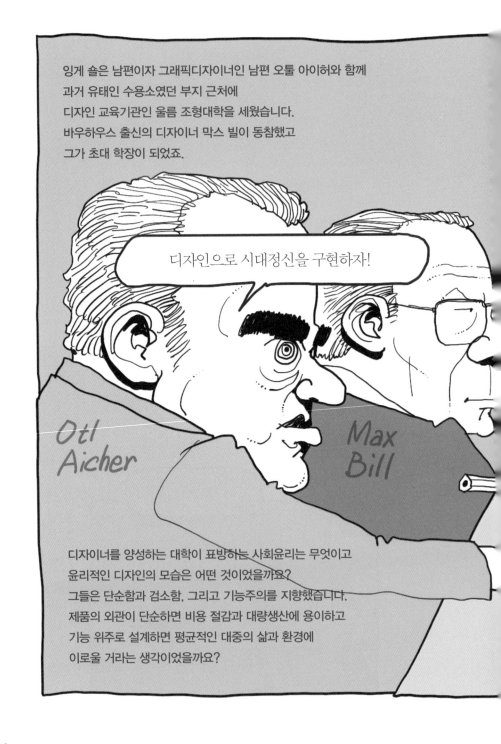

잉게 숄은 남편이자 그래픽디자이너인 남편 오틀 아이허와 함께
과거 유태인 수용소였던 부지 근처에
디자인 교육기관인 울름 조형대학을 세웠습니다.
바우하우스 출신의 디자이너 막스 빌이 동참했고
그가 초대 학장이 되었죠.

디자인으로 시대정신을 구현하자!

Otl
Aicher

Max
Bill

디자이너를 양성하는 대학이 표방하는 사회윤리는 무엇이고
윤리적인 디자인의 모습은 어떤 것이었을까요?
그들은 단순함과 검소함, 그리고 기능주의를 지향했습니다.
제품의 외관이 단순하면 비용 절감과 대량생산에 용이하고
기능 위주로 설계하면 평균적인 대중의 삶과 환경에
이로울 거라는 생각이었을까요?

246

울름의 교수들은 집요하게 과학적 방법론을
디자인 교육 커리큘럼에 끌어들였습니다.
가전제품 회사 브라운, 항공사 루프트한자와 협업한
그들의 결과물은 이후 제품디자이너와
그래픽디자이너들에게 많은 영향을 끼칩니다.

그렇다면 그들이 선택한 미니멀한 디자인은
윤리적으로 성공한 걸까요?

디자인 윤리는 자본의 후원이나 소비하는 대중의 감성,
즉 '돈'을 배제하고 상정하기 어렵습니다.
이처럼 울름이 추구했던 이상은
오늘날 애플 디자인 등에서 본받는
결코 값싸지 않은 취향의 사례가 되었습니다.

울름 조형대학은 시정부의 지원이 끊겨
약 15년 만에 문을 닫습니다.

P.S 디자인

필립 스탁은 누가 디자인했을까?

훌륭한 디자이너와 비범한 디자이너로 구분하는 분류를 하자면 스탁은 확실히 후자에 속할 것이다. 흔히들 말하는 편리한 용어를 사용하자면 그는 이른바 천재 디자이너다. 건축·제품·인테리어·패션 등의 분야를 넘나들면서 그가 보여준 이색적이며, 때로는 기행적인 작품들의 향연을 보면 도무지 드로잉 테이블이나 컴퓨터 앞에 앉아서 진지한 모습으로 일하는 일반적이고 모범적인 디자이너의 모습이 떠오르지 않는다. 그는 영화에서 볼프강 모차르트가 희희낙락하면서 즉흥적으로 선율을 내뱉는 것처럼 일필휘지로 스케치를 휘갈길 것 같다.

주시 살리프만 하더라도 그렇다. 이 해괴한 모양의 기구를 만들어 세상 사람들에게 던져주면서, 용도는 레몬즙을 짜는 것이지만 굳이 그걸로 레몬즙을 짜든 말든 알 바 아니라고 하는 디자이너에게서 어찌 일반적인 진지함을 상상할 수 있겠는가? 그래서 나는 스탁이 만든 제품들이 어떻게 디자인되었는가보다는 오히려 대체 스스로가 걸어 다니는 디자인 자체인 듯한 이 인간은 어떻게 디자인되었는지가 더 궁금하다.

나는 천재라는 단어가 남용되는 것을 좋아하지 않는다. 그런 점에서 오귀스트 로댕이 청년들에게 영감보다는 노력과 땀을 신뢰하라고 했던 교훈을 변함없이 지지한다. 천재 예술가의 대명사인 모차르트만 해도 면밀한 검증 없이 단편적인 이야기들에만 근거해서 그의 작품들을 신동이 전해준 천상의 신비로 받아들이는 분위기 때문에 피로했던 적이 한두 번이 아니다.

모차르트나 스탁 같은 비범형 인간들이 지닌 특별한 재주의 원천을 파헤치고 싶다면 노베르트 엘리아스라는 사회학자가 쓴『모차르트』라는 책을 일독해보기를 권한다. 신동, 혹은 천재라 불리는 한 개인이 발휘하는 특별한 창의력의 주원료가 천부적 재능이 아니라는 것, 그리고 모두가 부러워하는 천재의 삶이 빚어지기 위해 필요했던 경험 소재들에 관한 연구들이 알기 쉬운 글로 적혀 있다. 그런 다음 스탁의 인생을 조망한 전기를 살펴보면 아마도 타불라라사*의 상태인 남들과 똑같은 아기로 태어났지만 어린 시절 아버지의 항공기 설계도면 작업 위에서 뒹굴며 놀던 시절에 체득한 감성이나 19살 나이에 개인 디자인 회사의 문을 열 때 눈앞에서 맞이했던 프랑스 68혁명의 광풍을 들이마시면서 형성된 사회 문화 의식 등을 헤아릴 수 있지 않을까?

* 아무것도 적히지 않은 백지를 의미하는 말로 경험 이전의 인간 정신 상태를 의미한다. 라이프니츠가 로크의 경험론을 비판하여 사용한 말.

비활성기체를 닮은 디자인

비활성기체라는 게 있다. 주기율표에서 단주기로 8족에 해당하는 헬륨, 네온, 아르곤 등의 원소. 이 녀석들을 빗대어서 유유자적 원소라고 하는 사람들도 있다. 왜냐하면 이것들은 한마디로 아쉬울 게 없기 때문이다. 최외각전자 수가 모자람도 더함도 없이 딱 차지할 수 있는 만큼만 채워져 있다. 그러다 보니 산소와 수소가 결합해 물로 존재하거나, 산소 둘이서 결합해 공기 중 산소 기체로 존재하는 것처럼 다른 족 원소들이, 모자란 전자를 채우려고 하거나 잉여 전자를 다른 것에 출자해 시너지를 발휘해 현실 공간에서 모습을 가지는 것과 달리 이 비활성기체는 이름처럼 그야말로 다른 원소들과 공유결합이나 이온결합을 하는 등 어떠한 작당도 하지 않고 그 자체로 느긋하게 존재하는 것이다.

내가 생각하는 이상적인 디자인은 이런 모습이다. 그리고 디자이너의 끊임없는 자기 갱생도 이러해야 하지 않나 싶다. 허술하거나 더 필요한 부분이 있어 그 빈곤을 채워야 하는 디자인도 별로지만, 필요 이상으로 과해 부담스러운 디자인도 그걸 대하는 사람들에겐 곤욕일 수 있다.

디자이너는 항상 대중과 클라이언트의 욕망에 자신의 재주와 통찰력으로 화답해야 하는 직업인이지만 그 욕망을 현명하게 다루고 처신해야 한다. 많이 가지면 가질수록, 더 많은 찬사를 들으면 들을수록 끝도 없이 욕망을 채울 수 있는 공간이 항상 있을 거라 여기지만 자신이 감당할 수 있는 욕망의 정도를 넘어서는 과잉 만족은 곧 부담이 되어 다른 자들의 욕망이 넘실대는 공유와 허영의 장으로 심신을 끌고 들

어갈 수밖에 없게 되며, 그것은 디자인이라는 장내에서 홀로 사색하고 자기의 소질에 대해 성찰하기 위해 필요한 여유를 잃게 만들 수도 있다.

가장 안전한 풍요로움은 표현할 수 있는 만큼, 가질 수 있는 만큼에 무언가를 자꾸만 더해가는 것이 아니다. 정해진 만큼에 하나라도 더해지면 그때부터 그것은 그다음 준위에 달랑 한 개가 더해진 또 다른 공허함의 시작일 뿐이다.

무상 급식은 유아이디자인이다

옛날, 아주 오래전 옛날 어느 도시에 문화 예술 그리고 특히 디자인을 소중히 여기는 한 시장님이 살고 있었다. 그 시장님은 시민들이 과거 지난했던 경제개발 과정의 힘든 시기를 이겨내고 비교적 먹고살 만해진 때 취임해 더욱 풍요로운 시민 생활을 위해서는 디자인을 활용하고 디자인의 가치를 진작시켜야 한다는 매우 세련된 혜안을 가지고 있었다.

다른 많은 정치가들이 더 큰 권력이 있는 곳에 가기 위해 대중을 호도하는 선심성 공약 사업을 하고 포퓰리즘적인 프로파간다를 앞세우는 와중에도 전 세계 어느 시장도 생각해내지 못한 '디자인 도시'라는 깜찍한 시정 제목을 착안해내었으니 어찌 훌륭한 시장님이라 하지 않을 수 있겠는가?

그런데 그 시장님이 고민에 빠진 적이 있었다. 열심히 도시의 곳곳을 시각적으로는 행복한 마음으로 들뜨고, 촉각적으로는 더할 나위 없이 포만감을 느낄 수 있도록 새단장을 하고 있던 터에 어디선가 어린아이 모두에게 공짜로 밥을 먹여야 한다는 큰 목소리가 들려온 것이다. 처음에는 그 목소리의 발원지가 정확히 어디인지, 그리고 얼마나 많은 곳에서 의지가 같은 목소리가 들려오는지 몰라 당황했다. 목소리의 저의를 의심도 해보고 이리저리 조사도 해보다가 현명한 시장님은 그 문제 해결을 위한 깨달음의 실마리도 어쩌면 디자인에 있지 않을까, 라는 생각을 했더란다. 역시 디자인 시장님이었던 게다. 그래서 어느 한 디자이너가 자기가 생각하는 바람직한 도시디자인에 관한 이야기를 사장님에게 털어놓을 기회를 가지게 되었다.

"시장님, 세상에는 여러 종류의 디자인이 있습니다. 그중에서도 제가 가장 좋아하는 디자인은 유아이디자인입니다. UI, 즉, User Interface. 유저 인터페이스 말입니다. Inter-face 인터-페이스는, 잘 아시겠지만 인간이 디바이스(Device)나 기타 대상물, 환경과 상호 교류하는 접점의 상황을 말합니다. 유아이디자인(UI Design)은 바로 그 국면에 처한 사용자가 보다 효율적으로, 매끄럽고 자연스럽게, 위축되거나 꿀리지 않고, 편리하고 상쾌한 기분으로 마주한 대상과 환경을 누릴 수 있도록 돕는 착한 설계를 뜻합니다.

시장님! 아이들은 우리 도시에서 가장 중요한 사용자 그룹입니다. 그 아이들이 학교에서 친구들과 함께 밥을 먹는 시간이 바로 유저 인터페이스가 작동하는 시간입니다. 우리는 어느 한 아이라도 눈치를 보며 밥을 먹거나 밥을 먹는 행위에 불편함을 느끼지 않도록 그 소중한 시간의 제도를 디자인해야 합니다. 어떤 장치를 사용하는 데 필요한 가장 기초적인 운영체제의 유아이를 디자인할 때나, 많은 사람들이 사용하는 생활용품을 디자인할 때나, 모든 계층의 사람들이 즐거워할 만한 시청각 프로그램을 기획하고 연출할 때, 유능한 디자이너일수록 보편적인 모듈을 이용해 활용 범위를 최대한으로 넓히도록 설계하는 것처럼 아이들이 한 끼 밥을 먹을 때 영양을 섭취하면서 우리 사회가 한마음으로 제공하는 균등한 보살핌의 배려를 그 아이들이 느끼며 자랄 수 있도록 여하한 차별 요인도 허용해서는 안 되는 것입니다.

무릇 시민사회의 교양이 높고, 건강한 미래를 위한 구체적인 꿈을 크게 가진 도시일수록 당장 눈앞에서 겉으로 드러나는 외장을 포장하기보다 시민들이 기쁜 마음으로 함께 웃으며 질 높은 행복을 거리낌 없이 공유할 수 있는 보편적인 유아이 환경을 바라는 것입니다."

그 말을 들은 시장님이 어떤 선택을 했을까? 이건 어디까지나 아주

오래전 옛날이야기니까 그다음 이야기는 상상만 해도 된다. 어쨌든 공공의 영역에서 벌어지는 모든 일에는 인터페이스라는 감성 체계가 필요한 법이고, 그래서 유아이디자인은 여러 디자인 중에서도 사람에 대한 배려가 가장 필요한 디자인인 듯하다.

팝아트와 디자인의 대결

"이탈리아의 부르주아 상인들에게 있어서 화가들은, 우주 안에 있는
모든 아름다운 것들이나 원하는 것을 소유하기 위한 도구였다."

　　　　문화 인류학자 레비스트로스의 말을 인용한 존 버거의 저
서 『이미지』에서 발췌한 문구다. 원본 가치와 희소성이라는 면이 가
장 극대화된 고전적인 순수예술 작품은 아마 유화 작품일 것이다. 이
에 대해 소장자가 품는 욕망에는, 작품 자체에 대한 소유욕뿐만 아니
라 그림에 표현된 사물이나 특별한 광경에 대한 소유욕, 그리고 그려
진 인물들로 상징되는 자신의 계급 상황에 대한 과시욕도 포함된다.
그런 시대에 예술가의 가치와 비용을 정하는 기준은 사물과 외부 혹
은 신화적 상상을 생생하게 잘 표현할 수 있는 그리기 재능과 숙련도
였을 거다.
그러나 주체의 시선과 원근법을 버린 인상주의 화가들이 선도한 예
술 혁명의 시대가 도래하고 다게르가 그림보다 더 효과적으로 세계를
담아내는 사진 기술을 발명하면서부터 고객들이 원하는 것은 더 이상
작가의 사생 실력이 아니었다. 부르주아들의 문화 소비 양상이 더욱
다변화되는 현대로 오면서 미술 시장에서 고객이 소유하기를 욕망하
는 대상은 그려진 사물과 광경이 아닌, 그림을 그린 작가의 권위와 유
명세다. 그리고 급기야 우리 시대의 가장 똑똑하고 총명한 예술가인
팝아티스트들에게 커다란 기회가 온다. 바야흐로 장인의 노고로 한
터치 한 터치 화폭을 채우는 전형적인 화가의 모습보다 인기 연예인
처럼 시장에서 대중적인 평가와 관심이 명성과 이윤으로 이어지는 가

녑고 발랄한 존재감의 아티스트들이 각광받는 팝의 시대가 도래한 것이다.

그럼 팝아트의 가치는 무엇인가? 팝 시장에서 미술 작품의 가치는 미학적이고 질적인 면보다는 양적으로 더 확장된 가치에 역점을 둔다. 새로운 가치 기준을 설명하기 위해 팝아트를 한 줄로 정의할 수 있다. '팝아트 시대에 미술 소비자들은 작가의 기획력에 투자하는 것이다.' 바로 여기가 예술이 디자인과 조우하는 장면이다. 예술은 당초 시장에서 판매가 원활하게 이루어지도록 하는 사전 기획이라는 것이 존재하지 않았던 분야였다. 그런데 보다 큰 이윤을 창출하기 위해 대중을 상대로 하는 상품 기획과 마케팅 방법론이 예술에도 도입되면서 흡사 상품 기획과 홍보 전략을 구사하는 디자인의 프로세스와 별반 다르지 않은 작품 제작 배포 양상을 띠게 되는 것이다.

그러나 작품을 제작하는 예술가 개인이 처음부터 기획에서 유통까지 연결되는 판로를 확보한 상태에서 고가의 작품 활동을 전개하지는 못할 것이다. 그래서 팝아티스트들은 시장에 진입하는 단계에서는 팝이라는 명칭에 걸맞게 박리다매의 전략을 취한다. 그러다가 차츰 주목받게 되어 많은 사람들이 작품을 향해 찬사를 보내는 시점에 다다르면 그때부터는 아티스트와 구매자 사이에 전문적인 기획자와 유통업자가 거간을 꾸리게 되는데, 그들은 비평가들일 수도 있고 큐레이터일 수도 있고 갤러리와 대학·미디어 등 문화 산업 전반에 걸친 전문가로 이루어진 컨소시엄이거나 네트워크 혹은 점조직일 수도 있다.

그들은 이제 유능하고 대중에게 인기를 얻은 작가를 더욱 충동질해서 '당신은 위대한 현대미술가'라는 아이콘과 직위를 하사하면서 작품 가격에 거품을 입히는 본격적인 마케팅 전략을 짜고, 그 때문에 대중과 가까이 있던 팝 예술가는 서서히 눈부시게 빛나는 열기구를 타고 하늘로 올라간다. 물론 작품 가격도 천정부지로 치솟게 되고, 바로 그러한 과정을 통해 인쇄 기계로 대량 복제해 짧은 시간에 창의력을 재

활용하면서 엄청난 양의 작품을 생산할 수 있는 앤디 워홀류의 프린트 작품이나 정해진 성형 틀에 재료를 녹여 공산품처럼 찍어낼 수 있는 로버트 인디애나류의 조형물 시리즈 같은 것들이, 물감을 덧칠하며 오랜 시간에 걸쳐 하나의 작품을 일구는 전통적인 회화 작가들의 작품을 능가하는 고가의 취미 명품으로 미술 시장의 주류로 등극하게 되는 것이다.

기획자들이 고전적인 회화보다 팝을 더 선호하는 것은 기회비용으로 따져도 같은 시간을 들여 훨씬 많은 제품을 판매할 수 있다는 점에서 당연한 일일 것이고, 관리와 홍보 전략이 성과를 거두면 작품의 개별 단가도 얼마든지 높게 책정할 수 있으니 그야말로 잘만 하면 황금 알을 낳는 거위가 따로 없다.

팝아트, 그것은 대량생산 시스템으로 만들어낼 수 있는 사물을 인위적인 오라로 코팅하고 신화를 만드는 현대미술 전략가들의 탁월한 고가 명품 만들기 전법인 것이다. 애당초 진보적인 한 예술가가 순수한 열정을 가지고 주류 예술계의 구태의연한 모습에 반기를 들고 대중에게 기쁨을 주는 작품을 시장에 내놓으며 소박한 보람을 느꼈다 할지라도 그 작가의 작품에 고부가가치의 가능성이 담겨 있다면 전략가들은 그 잠재력이 대중 곁에서 작은 보람의 모습으로 남아 있게 내버려두지 않는다.

그리고 그런 일련의 성공 사례를 거울 삼아 처음부터 예술적·경제적 동반 성공의 목표를 설정해두고 팝아트의 가면을 쓰는 예술가들도 있을 것이다. 영특하기 짝이 없는 아티스트 같으니라고. 그렇게 작정을 하고 덤벼드는 머리 좋은 작가는 작품의 완성도나 작가로서의 소양을 익히기에 앞서 먼저 이슈와 시선 끌기에 주력할 것이다. 그런 영리한 행보에 기획과 미디어의 위력까지 가세하면 그냥 캔버스 형태의 궤짝에 화투짝만 지그시 붙여놓아도 시장 전문가들과 매체가 그것을 가치 있는 현대미술로 둔갑시켜주고, 섹시한 수영복 차림으로 거리를 활보

하기만 해도 그 행위에 여러 가지 제목과 당사자조차 알아차리기 힘들 만큼 난해한 부연 설명으로 현대적 멀티 당위성을 부여해주리란 걸 학습을 통해 이미 알고 있기 때문이다.

어떤가? 시장의 원리와는 무관한, 화가의 순수한 열정이 녹아 있는 작품을 대하며 사람들이 그가 흘린 땀과 회한의 눈물이 가상해 끝내 감동적인 예술로 인정한다는 것이 우리가 흔히 알고 있는 예술의 순정이다. 이와 달리 철저히 기획되고 영리를 위해 연출되는 팝아트를 숨은 저의를 차치하고서 본다면, 많은 사람의 공감을 얻는 것에 목표를 두는 디자인과 그 경로와 성질이 유사하지 않은가 말이다.

그런데 우리는 이즈음에서 더욱 가당찮은 아이러니를 목도하게 되는데 팝아티스트가 되고자 하는 디자이너들의 이야기다. 일부 디자이너들이 팝아트의 이런 기묘한 연출과 기획을 역으로 이용한다는 것. 디자인의 방법론을 활용해 예술을 지향한다는 이른바 디자인으로부터 팝아트로 계획이다. 사안과 목표를 기획하고 보다 많은 공감을 확보하기 위한 연출은 디자이너들의 주특기 아닌가? 시장에서 상품을 성공시키기 위한 전략에 따라 작품 활동을 하는 것은 디자이너들에게 익히 학업과 체험으로 단련된 기술이니까 디자이너가 성공한 팝아티스트처럼 되기 위해 필요한 것은 이제 두 가지다.

먼저 그동안 열심히 디자인에 헌신하며 수많은 것을 만들어왔지만 '알고 봤더니 나는 모태 예술가였다'라는, 의식의 코페르니쿠스적 전환이다. 그 정신적 주체 의식의 전환이 자신의 행위와 작업물의 본질을 바꾸게 된다. 기능주의에 입각해 삶의 저변을 관찰하던 논리적인 시선은 이름을 남긴 대가들의 숨결이 느껴지는 높은 곳을 향한 선망의 시선으로 바뀐다. 그동안 숱하게 많은 사람들 속에서 매일 같이 가쁜 숨을 몰아쉬며 고군분투했던 평범한 디자이너의 모습이 아닌, 단 한 획의 일필휘지나 단 한 포인트의 점만으로도 평단의 화려한 화답과 더불어 뭇사람들로부터 총애와 존경을 한몸에 받는 예술가의 모습

이기를 간절히 원하는 것이다.

그리고 또 하나는 모더니즘의 사명에 역행하는 퇴행적 방법론이다. 그것은 불특정 다수를 대상으로 디자인하던 것에서 완전히 방향을 바꿔 특정 소수를 향해 자신의 재주를 뽐내는 것이다. 오래전 모더니즘 디자인의 관행에 반기를 들었던 멤피스의 선배들 중 진보와 혁신이라는 기치 뒤에 숨어, 홀로 구시대적 귀족 장식 예술의 본격적인 부활이라는 미명 아래 고가의 명품 의자를 디자인했던 알레산드르 멘디니의 사례가 대표적이다. 그리고 오늘날 예술 지향적 명품디자인을 선호하는 대부분의 디자이너들이 특별히 갈망하는 덕목이기도 하다.

자! 이제 각계 전문가들과 든든한 후원자를 대동한 팝아티스트들과 원래부터 마케팅 전략에는 이골이 난 디자이너들이 치열한 전투를 벌인다면 누가 이길까? 아니다. 어쩌면 서로 사이좋게 잘 지낼지도 모르겠다. 한마음으로.

나는 일본이 싫다

1. 나는 일본이 싫다. 독도 문제를 비롯한 국가 차원의 시비와 논쟁은 접어두고서라도 나는 무엇보다 문화적인 이유 때문에 일본을 싫어한다.

2. 그렇다고 해서 내가 민족주의자인 것은 아니다. 오히려 선민사상이나 극우 이데올로기로 변질될 가능성이 농후한 배타적 민족주의나, 이름 없는 서민들의 작은 역사를 함몰시키는 국가주의를 경계하는 편이다.

3. 내가 일본을 싫어하는 이유는 자꾸만 자기네가 원래부터 문화 강국인 양 행세하기 때문이다. 한반도를 강점하고 대중의 인권을 유린하면서 자기네보다 훨씬 더 뛰어난 문화를 창달했던 지역 사람들의 문화 역사를 한없이 평가절하했기 때문이며 그 무지하기 짝이 없고 얄팍하기 그지없는 왜곡되고 편견 가득한 문화적 시선이 담긴 눈을 지금도 여전히 얼굴 위에 달고 있기 때문이다.

4. 내가 일본을 싫어하는 이유는 그 나라가 오래전부터 패권주의에 사로잡힌 무력 엘리트들이 주도하는 사회이고, 그 때문에 작고 다양한 서민들의 염원은 언제라도 부국강병의 깃발과 황실의 영화를 위해 양도되어도 무방하다고 여기며 어리고 작은 사람들이 늘 더 힘 있는 자에게 머리를 조아리는 것에 대해 그 이유를 따지지 않는 독특한 의식 구조를 띠기 때문이다.

5. 또 아울러 조선의 문인들과 서민들이 일상의 전반에 걸쳐 가꾸어 오던 한반도 문명의 연속선을 절단함으로써 수많은 문화와 우수한 제도를 사장시켜버린 몰상식한 군국주의 전진 대열에 전 국민이 동참했던 무지렁이들의 나라이기에, 군국주의 전범을 포함해 일본 열도에 사는 소극적인 대중과 패배감을 온갖 종류의 독특한 취미로 달래는 '오타쿠' 문화인들을 싫어한다. 그들 역사에서 단 한 번이라도 지식인들이 지성을 현실에 옮기고, 대중이 억눌린 정서와 주권 의식을 진솔하게 드러내며, 손재주를 연마하고 수집에 열을 올리던 취미 재간둥이들이 범사회와 대중을 위한 자율적이고 의미 있는 문화 종사자로 나선 적이 있었다면, 열도의 권력이 지금까지 오롯이 황실을 간판으로 내세워 통치권을 누리는 군국주의 우파와 힘의 논리를 계승하는 사무라이 후예 무력 집단에 머물러 있지는 않았을 것이다.

6. 나는 한반도를 주 무대로 한 여러 시대 중에서 특히 조선 시대 500년을 흠모하고 그 시대를 만든 사람들의 마음을 사랑한다. 물론 계급과 통치 구조의 큰 맥락은 근대 이전의 시대였기에 시대의 요청에 따라 개혁을 기다리고 있었다는 전제 아래.

7. 그러나 조선 말기의 부패하고 무능하며 이기적이었던 세도정치가와 권력투쟁을 위해 외세를 끌어들여 종국에는 왕조의 역사를 비극적인 쇠망으로 몰아감으로써 한반도에서 시민이 권력의 주체가 되는 근대를 맞이하지 못하도록 한 그 무렵 정치인들을 나는 미워한다.

8. 하지만 그럼에도 내가 조선의 역사를 여전히 사랑하는 것은 그 역사의 주인이 우리네 선조들이어서가 아니다. 진심으로 내가 그 시대를 희구하는 까닭은 그때의 문명과 제도의 일부가 오늘날과 비교해보아도 너무나 훌륭하게 잘 디자인되었기 때문이다.

9. 조선 시대에 관료 조직의 형식은 중국의 것을 많이 차용하거나 참고했다 치더라도 권력 구조의 짜임새나 제도, 그리고 사회 관리 시스템을 손질하는 과정의 정교함은 몇 마디 평가로 결론 내릴 수 있는 성질의 것이 아니다. 특히 왕조의 역사를 기술한 방식을 보면, 임금의 일거수일투족과 정사에 관련된 모든 일을 실시간으로 사관들이 현장에서 기록했고 그 방대한 기록을 토대로 차기 정권에서 선대의 역사를 정리해 데이터베이스에 보관했다.

세상에! 인류 역사의 어느 시대 어느 곳의 사람들이 이보다 더 신뢰할 만한 기록 체계를 디자인한 예가 있던가? 그리고 최고 권력자라 할지라도 어느 누구와도 실시간 기록을 담당하는 관리가 없는 공간에서 밀담을 나누는 행위가 금지되었다. 오늘날 선진 정치제도를 자랑하는 나라들의 권력 수장도 아무런 제약을 받지 않고 밀실에서 측근과 모의를 하는데도 말이다. 그런 예만 보더라도 아마도 조선 사회에는 여하한 권력이나 범국가적 캠페인이라 할지라도 독단적인 양상을 띠지 않도록 예의 주시함과 동시에 말단에 이르는 모든 민중의 미비한 자율성이 민의라는 이름으로 중히 다루어졌으며 그런 상식적인 사회 시스템을 위한 보편적 상호 준칙을 공감했을 거라는 짐작이 충분히 가능하다.

10. 그리고 인仁과 측은지심을 근간으로 하는 성리학을 통치 이념이자 철학으로 삼았던 조선의 문인들과 몇몇 현군이 민중의 삶을 풍요롭게 하고 대중의 지성을 일깨우기 위해 정비하고 개발하고 창제하고 장려한 여러 제도와 문물의 기능 이면을 들여다보면, 확실히 당시의 사대부 계급이 민중을 대함에 있어 안하무인이었으며 양심에 거리낌 없이 백성 위에 군림해 우월적 지위를 남용했을 거라는 상상은 아마도 우리가 사극에서 주인공의 상대편에 어김없이 등장하는 탐관오리들을 너무 많이 봐왔기 때문일 게다.

11. 조선이라는 나라에 살았던 문인들이 왕조 내내 자기 당의 이익을 위해 소모적인 정쟁만 일삼았던 한심한 식자들이었다는 오해는 조작된 편견이다. 오히려 그들은 왕실의 대물림 권력을 지탱하는 종묘 이전에, 투박한 삶의 대를 이어가는 백성들이 거친 땅에 뿌린 소망과 애환을 뜻으로 담은 사직을 늘 염두에 두었고 올바른 공의를 찾고 실현하기 위해 끊임없이 제도권을 디자인한 공공 디자이너였다. 그리고 민중은 자신들의 사적인 삶을 즐겁게 누리기 위해 풍속을 디자인했던 버네큘러디자이너였다.

12. 이렇듯 조선의 문인들이 신조와 이념, 그리고 철학에 바탕을 두고 관료 사회와 제도, 그리고 권력 구조를 정밀하게 디자인하는 동안 일본이라는 나라에서 통치권자들이 몰두한 일은 무엇이었는가? 물리적 권력을 쟁취하고 지배의 범위를 넓히기 위해 칼싸움을 벌이는 데 몰두했으며 그 외에 다른 것들은 모두 권력을 가진 자와 그 가계를 위한 역사적 주변 장식들이지 않았는가?

13. 그리고 조선의 민중이 자율성을 누리고 그 자율성이 침해되는 순간에는 여지없이 물리력을 동원한 권력 앞에서 저항하는 동안 열도의 서민들이 한 일은 무엇이었는가? 권력자나 우두머리의 영화를 위해 종사하거나 국가와 왕실의 영원 번영을 위해 멸사봉공하며 한편에서는 권력이 마련해준 농지와 시장에서 맡은 바 소임을 다하는 것. 또 저항이라는 경험을 해보지 않았기에 정체를 알 수 없는 아리송한 설움을 재주에 버무려서 종이를 예쁘게 요 모양 저 모양으로 자르고 접어서 미닫이문에 걸어두고 흐뭇해하기, 아주 세밀한 무엇인가를 깎고 다듬어서 한 치의 빗나감 없이 매끄럽게 색칠하기, 직선과 좌우대칭을 누가 누가 더 정밀하게 그을 수 있나 하는 것에 목숨 걸기, 사방연속무늬의 규칙을 어떻게 하면 가장 치밀하게 보이도록 만들까 고민

하기, 불연속면이 전혀 보이지 않게 보카시한 그림을 보며 드디어 혼을 담아내었구나, 하고 감탄하기, 숙련된 기술로 뽑은 우동 면발을 황홀한 정신세계의 구현으로 여겨 넋 놓고 바라보다가 쪽 빨아 입에 넣고 감격에 겨워 눈물 흘리기, 영주가 사는 큰 집이나 사찰에 불려 가서 그 집 정원에 깔아놓은 모래에 움직이지 않는 파동을 만들어놓고 정신분석학적 내면의 깊이로 움직이는 듯한 착시 현상이 일어날 때까지 뚫어져라 쳐다보기, 어떤 물건이든 한 가지에 집착해 가득 모아다 놓고 그 수집 목록에 지극히 사변적인 일관성을 부여해 결국 삼라만상의 원리를 깨달아버리기, 등등 각양각색의 은밀한 취미로 풀어내는 일에 몰두하지 않았을까?

그러다 보면 노련해진 기술이 발탁되어 권력자들의 쟁투인 전국시대의 전장에서 피아 식별용으로 쓰일 깃발에 가문의 문장을 정교하게 그려 넣기도 하고, 우두머리 장군의 투구에 달린 거추장스러운 뿔을 장식하기도 하고, 무인 권력자들이 가끔 문화생활을 누리는 데 필요한 그림을 그리기도 하고, 전에 불려 갔던 집 정원의 모래에 본격적인 정신 파동을 만드는 일에 종사하기도 했을 것이다.

오늘날 일본의 문화와 특히 디자인에 종사하는 자들이 동아시아에서 가장 일찍 세련된 장식 문화와 전문적인 선진 디자인을 꽃피웠다고 은근히 뽐내는 자부심의 기원인 열도의 문화와 민예는 바로 그런 병리적 취미와 피지배계급에게 부과된 봉공의 의무에서 비롯된 것이다.

14. 그래서 나는 주로 전국시대부터 이어져온 패배주의 정서를 어느 공예품 장식의 모서리에서나 절절히 느낄 수 있는 일본의 문화를 뿌리부터 싫어한다.

15. 그리고 나는 힘 가진 자의 거만함과 오직 힘으로 얻는 이름의 위세로 작고 이름 없는 민중의 재주를 마음껏 권력의 편의에 따라 부리

면서도 도덕적 성찰을 하지 못했던 지배층의 엘리트주의와 습성을 전수해 서양의 모더니즘 문물과 혼합하고, 서양인들이 신기한 동양의 정서로 우대해 재가공한 것을 역수입해 교묘하게 꾸미는 것을 내세워 가장 앞선 동아시아의 디자인 문화 부국인 양 행세하는 위선적인 일본 디자인 문화를 싫어한다.

16. 디자인은 포장이기에 앞서 기술이자 기능이다. 기능이기에 앞서 그것이 존재해야 하는 명분이다. 명분이기에 앞서 그것이 선량해지도록 하는 윤리다. 그리고 보편적 윤리의 뿌리는 늘 민중의 삶에 있다. 민중의 마음과 목소리가 더 크게 울리고 그 행위의 자율성이 더 많이 약동했던 역사를 지닌 지역이 어디인가? 과연 동아시아의 열도가 문화와 디자인의 저력을 지속적으로 발휘하면서 다가오는 미래에도 우쭐해할 수 있을까?
일본은 뿌리 깊은 문화의 나라가 아니다. 일본은 이제까지 아주 우수한 포장의 나라였을 뿐이다.

보카시와 후카시? 일본 문화의 도착증적 탐미주의에 관하여

예전에 '후카시'가 '보카시'인 줄 알았던 적이 있다. 색의 농도와 명암이 불연속면을 만들지 않고 고르게 이어져 있는 상태를 두고 현장에서는 보카시라는 일본 말을 썼는데, 당시엔 미술대학에 다니지도 않았고 업으로 그림을 그리지도 않았던 터라 그런 용어를 몰랐다. 후카시라는 말은 내가 자란 부산에서 허장성세를 일컫는 말로 워낙 많이 썼다.

그런데 어느 날 미대에 다니던 한 친구 녀석이 커다란 평붓에 물감을 고르게 묻혀 부드럽게 펴 바르면서 무슨 "…카시"라고 하는 것을 들었다. 나는 그 칠해지는 모양새가 얄팍하게 내실은 없으면서 얼핏 때깔은 나 보이고, 명암의 변화가 만드는 가짜 공간감이 금방 정체가 드러나서 싫증은 곧 나겠지만 잠깐 대하기에는 깊이가 있는 듯 착시가 일어나는 것으로 보였다. 마치 근간이 취약하고 속은 비었으되 억지로 공을 들여 겉멋을 내어 뭐 대단한 것이나 있는 듯 허세를 부리는 사무라이나 야쿠자 녀석들의 어깨 힘주는 꼬락서니와 닮았다 하여 일본에서도 그런 색칠을 후카시라고 부르나 보다 했다.

친구 녀석이 키득대면서 "이건 보카시라고 하는 거야. 후카시는 여자 꼬이려고 어깨에 뽕 넣는 게 후카시고"라고 하는 말을 들으면서 전혀 다른 의미라는 걸 처음 알게 되었다. 하지만 나는 지금도 그 두 단어의 내면을 혼동한 것이 전혀 터무니없었다고 생각하지 않는다. 내가 느끼기에는 분명 보카시와 후카시는 닮은 구석이 있다.

보카시는 평면에 가상의 볼륨을 만들면서 보는 이로 하여금 물리적인 간격보다 더 큰 원근감을 느끼게 한다. 또 화사한 색조의 변화를 따라

어느 곳에도 시선을 잠시 멈추고 변화의 조짐을 감지할 휴식 포인트가 없기 때문에 강제적인 증감의 흐름에 시선이 구속되어 몽환에 시달릴 수밖에 없다.

일본이 가장 뿌듯해하는 문화유산 중 하나이며 19세기 서양미술가들이 앞다투어 수집한 우키요에(うきよえ, 浮世繪)라는 그림과 판화에도 보카시가 등장하는데, 너무나도 유명한 가쓰시카 호쿠사이(葛飾北斎)의 후가쿠 36경(富嶽三十六景) 「불타는 후지(凱風快晴)」의 예를 보자. 분화구가 있는 삼각형의 끝 모서리를 향해 점진적으로 어두워지는 붉은색의 보카시로 단순한 삼각형은 거대한 후지산이 되고 하늘 공간을 가득 채운 짙푸른 보카시와 어울리면서 화면은 압도하는 위용과 비장미로 채워진 듯 보인다.

그런데 한눈에 확 들어왔던 그 숭고의 느낌이 결코 오래가지는 않는다. 기운생동하는 선의 박진감과 여백의 장엄함이 없는 상태에 보카시의 얇은 매력이 전면에 드러나 있었기에 오래 보면 한 꺼풀에 지나지 않는 채색 기법의 가면이 벗겨지고 그다음에는 후지산이 버티고 있었던 자리에 앙증맞은 키세스 초콜릿의 실루엣만 덩그러니 남게 된다. 오래 들여다볼 여유가 없다면 포토샵 같은 프로그램으로 보카시로 칠한 면의 색을 지워보면 금세 알 수 있다.

이렇듯 보카시는 작은 것을 크게 보이게 하고, 좁은 공간을 광활하게, 얇은 층을 깊어 보이게 만드는 눈속임의 재주다. 그것은 마치 담대하지 못한 자가 다른 큰 힘에 기대어 대범한 척하고, 재주가 부족한 자가 꼼수를 부려 실력을 부풀리고, 문화적 자산과 인문의 역사가 빈곤함에도 교묘한 포장술로 내용물의 정신과 의미마저 근사한 것인 양 선전하는 허세와 같은 것이다. 내가 보카시의 기법적 효과가 후카시와 다르지 않다고 생각하는 이유가 거기에 있다.

물론 우키요에 화가들이 모두 선과 여백의 미를 모르고 그림을 그린 것은 아니다. 유려한 선과 여백의 멋을 표현하는 재주가 김홍도의

발끝 정도에는 미쳤던 뛰어난 풍속화가도 있었다. 우타가와 히로시게(歌川 重廣) 같은 화가는 빈번하게 보카시를 사용했음에도 그 채색의 아래에 있는 형태와 여백의 품위가 결코 빈약해 보이지 않는다. 오히려 나는 그의 그림에서 보카시를 걷어내는 것이 더 훌륭할 거라 본다. 우타가와 히로시게의 그림에서 보카시는 화가의 과욕이었거나 아니면 분위기 있는 채색에 천착하던 당시 우키요에 사조의 유행을 거스르지 못한 고충이었을지도 모른다.

보카시는 일본인들의 탐미주의적 미학 경향을 잘 드러낸 요소다. 그리고 일본인들의 정서의 저변에 있는 탐미주의는 다분히 도착증적이다. 그들의 문화사에 페티시즘을 동반한 취미가 얼마나 자주 등장하는지 보라. 여성의 신체를 가학의 대상으로 삼은 행태로부터 페티시즘을 유발하고 공유하는 각종 전위예술과 미디어, 약한 자들을 학대와 고문으로 괴롭히면서 죄의식보다는 쾌락을 얻는 여러 사례, 권력을 타고난 천황의 명예를 위해 자신의 인권이나 목숨 따위는 초개와 같이 여기는 민중의 자발적 패배주의, 힘을 가진 주군의 큰 야망을 지키기 위해 백주에 행해지는 할복의 현장 등 이 모든 상식을 벗어난 사건과 역사에서 일본인들은 성찰과 반성보다는 변태적 미학의 소재를 발굴하려는 괴상한 취미가 있다. 또 그렇게 가공된 그들만의 미감은 전후 미국과 서양의 원조와 관심, 급성장한 경제력에 힘입어 혼미한 동양의 정서로 둔갑해 서양으로 수출되었다.

일본인들은 유달리 예쁘고 화려하면서 작고 정교하고 앙증맞은 것에 탐닉하는 경향이 짙다. 문화 상품이나 여러 콘텐츠를 만듦에 있어 그들은 담는 내용의 윤리나 사회성, 혹은 보편적인 인간의 성찰 같은 것을 염두에 두지 않는다. 게이샤나 사무라이 문화, 게다가 원폭 피해의 체험마저 거리낌 없이 문화 콘텐츠의 소재로 다양하게 활용하는 것을 보면 알 수 있다. 그저 보고 느끼기에 예쁘고 아름다우면 그만인 것이다. 때로는 거대하고 장엄한 서사를 만들기도 하지만 그런 것들조차

끝내는 아주 치밀하게 공을 들여 말초적 감성을 자극하는 것으로 마무리되기 일쑤다. 어쩌면 그들의 문화 역사와 미감에는 애초부터 진정한 의미의 숭고라는 것은 없었을지도 모른다. 또 그러하기에 내면의 윤리와 역사의식의 깊이, 그리고 예술적 호방함이 취약한 점을 감추기 위해서 마냥 예쁘고 화려한 보카시와 같은 때깔나는 포장 기술이 필요했을지도 모르겠다.

어쨌든 그 현란한 눈속임 기법은 현대로 오면서 일본의 디자인계로 전이되어, 아시아 모더니즘 디자인 시대의 먼저 깨달은 부처이자 디자인 집단 권력의 우두머리 반열에 올라 잔뜩 '후카시'를 잡은 몇 명의 디자이너들 작업에 응용된 방식으로 혹은 그 전통 그대로 등장하는 걸 보게 된다. 가메쿠라 유사쿠(龜倉 雄策), 다나카 잇코(田中 一光), 스기우라 고헤이(杉浦 康平) 등.

동아시아에서 가장 먼저 유럽의 문명에 진심으로 허리를 구부려 고개 숙였으며 활발한 답사와 수입으로 유럽의 모더니즘과 아르누보 양식 등을 접한 일본인들은 아마도 자신들의 음험한 미감을 세계적인 장식 유행으로 발전시킬 수 있겠구나, 하고 속으로 쾌재를 불렀을 것이다. 그도 그럴 것이 아주 오래전부터 황국과 전국시대의 권력층을 위해 손재주를 갈고닦아온 일본의 문화 생산자들에게 서양의 근대적 디자인의 방법론은 그야말로 자신들이 가장 잘 익힐 수 있는 기술이었을 테고 거기다 서양인들이 동양의 오래 묵은 정신문화와 인문보다는 얄팍하고 선정적인 소재에 앞서서 열광할 것이라는 사실은 이미 푸치니의 오페라와 우키요에의 사례에서 검증되었기 때문이다.

힘을 좇는데 유난히 발달한 촉을 가졌기에 문명의 대세를 읽은 일본인들의 영악함과 동양의 진기한 것들을 찾는 데 혈안이 되어 있었던 근대 서양의 시선이 만나는 상황에서 몇 명의 문화 예술가가 근대적 디자이너라는 이름으로 앞줄에 서게 되었을 테고 대중보다 빨리 달리는 일부 주자에게 더 큰 격차를 아낌없이 허락하는 일본인들의 습성

상 그들은 당연히 황국 신민의 대리 만족을 실현하는 각계의 선두 주자들 중 문화 분야의 슈퍼스타가 되었으리란 걸 짐작할 수 있다.

그래서 우리는 일본 디자이너들의 세계적인 명성에 긴 거품을 경계해야 한다. 무얼 해도 탐미주의의 영역 밖으로 의기양양하게 발을 내딛지 못한 채, 깔끔하거나 화려하거나 예쁘장한 동산에서 아장아장거리면서 모더니즘과 생태적 미니멀리즘의 선구자로 대접받길 원하는 일본 디자이너들의 홍보 전략을 무비판적으로 수용하거나 그런 디자인 방법론을 후배들에게 전수하는 우를 범해서는 안 될 것이다.

만약 그들이 단지 순수예술가였다면, 그리고 그들의 작품 행위가 순수예술의 범위에 국한되었더라면 이런 염려가 좀 덜했을 테지만 디자인은 엄연히 그 행위의 결과가 유발하는 사회적 효과가 있기에 염려가 된다. 내면이 불충실하고 불건전한데도 겉을 광을 내서 말초적으로 눈과 손이 가는 것들을 대중에게 공급하는 일본 디자인 사조의 전철을 우리가 밟게 될까 봐 염려가 된다. 또 한반도의 문화 생산자들은 훨씬 더 창의적이고 긍정적인 역사를 통해 얻은 문화적 DNA 덕분에 모더니즘의 거대한 문화 권력에 창의적으로 도전하고 실험할 수 있음에도 일본에 비해 출발이 늦었고, 디자인의 역사가 짧다는 이유 때문에 그 가능성을 저해받지 않을까 우려된다.

지금은 서양의 참고할 만한 문명과 학문적 정보를 일본의 번안을 거쳐 습득해야 할 만한 사정이 있는 시대도 아니며, 올림픽을 서울에서 개최하면서 공식 포스터를 제작하기 위해 일본의 저명한 자에게 기술을 얻어 와야 했던 당시와는 판이하게 다른 시대다. 그래서 나는 지금도 앞에 열거한 일본 디자인계의 화석과 같은 이름들이 필요 이상으로 자주 거론되면서 그 유효기간이 여태까지 연장되고 있는 상황이 좀 불편하기도 하고, 그 얄팍한 미학을 고스란히 계승한 일본의 유력 디자이너 겸 무늬 예술가들의 기괴한 작품들을 들여와 서울에서 자주 전시를 여는 것이 좀 못마땅하기도 하고, 화려한 도판과 함께 형이상

학이라고 하기에도 어색한 사변들을 수록한 일본 디자이너들의 저술을 마구잡이로 번역하는 상황도 좀 약이 오르기도 하는 것이다.

지금은 그럴 때가 아닌 듯하다. 한반도의 디자이너들은 이제 좀 더 적극적인 창의성으로 더 많이 다변화되고 능동적으로 발달한 것이 분명해 보이는 대중의 새로운 감성에 걸맞은 이른바 새로운 표상 체계를 마련해야 한다. 이제 보카시에서 더 보아줄 것은 없다.

오틀 아이허의 처가 사람들

막대 인간형 픽토그램이 올림픽에 처음 등장한 것은 뮌헨 올림픽보다 앞선 1964년 동경 올림픽 때였다. 하지만 오토 노이라트가 제창한 보편적 인류를 위한 의사소통 수단이라는 아이소타이프의 정신을 올바르게 계승한 형태는 역시 오틀 아이허의 작업에서 비로소 구현된 것 같다.

아이허는 전후 독일에서 다시 열리는 올림픽을 찾아오는 세계인들에게 제2차세계대전 당시 자신의 국가와 국민들이 범한 세계관의 오류에 대해 진심으로 반성하고 참회하고 싶었을 게다. 그래서 그가 만든 막대 인간에는 독일이라는 국가나 민족의 특별한 정서와 개성이 전혀 묻어 있지 않으며, 나치스트들이 신성로마제국의 속 빈 영광까지 소환해서 자국민의 의식을 혼돈 상태에 빠트렸던 역사적 자부심을 느끼게 할 만한 어떤 표정도 갖고 있지 않다. 그야말로 지역과 세대, 계층을 넘어 보편적 대중이 거부감 없이 공감할 수 있는 시각언어의 체계를 마련한 것이다.

그런 점에서 아이허가 뮌헨 올림픽의 디자인 위원이었다는 사실이 참 다행스럽다. 그의 아내가 바로, 나치가 내걸었던 특별한 민족의 배타적 우수성이라는 날조된 이념에 반대해서 목숨을 건 저항운동을 펼치다가 꽃다운 나이에 처형당한 한스 숄과 조피 숄의 누이이자 그 슬프고 아름다운 젊은 인생을 기록으로 남긴 책『아무도 미워하지 않는 자의 죽음』의 저자인 잉게 숄이며, 아이허 자신도 히틀러유겐트에 입단을 거부하며 사회적 불이익을 감수한 전력이 있기 때문이다.

오틀 아이허의 픽토그램이 가진 참된 가치는 사회 내에서의 디자인의

의미를 보여준 사례가 되었다는 점이다. 상업적인 성공만이 아닌 수 많은 사람들이 누릴 편익에 봉사함을 실현한 디자인은 단지 디자이너의 개별적 감성과 손 기술만으로는 이뤄낼 수 있는 것이 아님을 여실히 증명한 것이기에. 잉게 숄이 지은 『아무도 미워하지 않는 자의 죽음』의 독일어 제목은 'Weisse Rose'다. 백장미라는 뜻의 이 용어는 숄 남매가 대학에 다니면서 반나치 저항운동을 펼쳤던 모임의 명칭이기도 하다. 사랑하는 조국을 위해 조국의 상황을 비판할 수밖에 없었던 젊은이들의 고뇌와 막 피기 시작한 청춘을 던지는 순간까지 가슴속에 숭고한 신념을 간직했던 아리따운 이들의 짧은 삶이 기록되어 있다. 우리나라에서는 군사정권이 무소불위의 권력을 휘두르던 시절에 대학 운동권의 입문서로 유명했던 책이다.

한글이니까, 세종대왕이니까

활판인쇄술이 등장한 이래로 지금까지 서양은 적어도 문자에 있어서만큼은 한 번도 타 문명권에게 패권을 넘겨준 적이 없는 듯하다.

그들의 알파벳 문자는 콘스탄티노플을 제압한 튀르크의 칼날보다 예리하고 일찍이 수학과 자연과학을 발달시킨 인도와 아랍 문명의 전파 속도를 능가하며 수천 년 역사를 제각기 뽐내는 동북아 3국의 문화 기록 소재들보다 더욱 광범위하게 소비되고 있다.

전 세계 어느 곳에서도 어떤 인쇄물에서도 알파벳 문자를 발견하지 못하는 경우는 드물다. 한마디로 알파벳 문자는 오늘날 문화의 장에서 가장 유력한 엔트로피 증가의 주범인 셈이다. 디자인 근대화의 선두에 있었던 독일공작연맹, 더 스테일, 바우하우스 등의 운동에 참여했던 걸출한 디자이너들이 보편적이고 균질적인 문화 창달을 위해 공통적으로 손을 댔던 분야가 타이포그래피였던 것은 아마도 세계정신의 개혁을 위해 가장 먼저 다듬어야 할 것이 바로 알파벳 문자라고 여겼기 때문이지 않을까?

어떤 의도였건 간에 그들이 꿈꾸었던 활자 표준 계획은 성공한 듯하다. 막바지에 삐딱선을 탄 얀 치홀트와 막스빌 간의 분쟁이 있긴 했지만 어쨌든 세리프를 갈아냄으로써 경도를 높인 뛰어난 무기 다종 세트를 확보하게 된 것이다.

세월은 흘렀고, 모더니즘의 복음은 지칠 줄 모르고 세계로 전파되었고, 신 조형 타이포그래피, 즉 활자 모양 체계의 모더니즘 세례는 우리 한글에도 부어졌다.

모던 유행은 결코 피해갈 수 없는 숙명이었을까?

디자인계 대학을 중심으로 폭발적으로 진행된 한글 글꼴의 산세리프화 실험에서 고유한 한글 정신과 서양 모더니즘 간의 이종 교배 부작용이 일어나지 않은 것은 확실히 세종대왕께서 만드신 문자의 합리성이 근대서양의 과학적 이성주의를 포용했기 때문인 것 같다.

세종대왕은 그래서 우리나라의 타이포그래피 디자이너들이 세계 무대에서 구텐베르크상을 받는 것 같은 명예로운 업적을 쌓기에 더할 나위 없이 든든한 토대이면서 동시에 웬만해선 넘지 못할 거대한 산처럼 부담스러운 존재다.

제우스가 납치한 누이를 찾기 위해 방랑하다가 테베를 건국하고 알파벳을 전해주었다는 페니키아 왕의 아들 카드모스처럼 신화 속 인물이 아니라 역사 속에 실존했던, 대왕은 일찍이 가장 앞서 나간 모더니스트이자 탁월한 디자이너였던 것이다.

권력 앞에 선 디자이너들

디자이너는 순수예술가와 달리 자신의 창의적 감각을 현실 세계에 내보이기 위해서 늘 클라이언트와 자본을 전제로 해야 하는 '부가가치 산출 노동자'들이다. 그런데 그 디자이너 앞에 자본의 힘을 능가하는 정치권력이 떡 버티고 섰다면, 그리고 그 권력이 전방위적으로 시장의 흐름을 좌지우지하면서 일개 디자이너의 소득수준 그래프 모양을 바꿀 수도 있는 상황이라면 어찌해야 할까? 가진 기술이 의식주 생활의 토대가 아닌 부가가치 범위에서 발휘되어야 하기에 직접 소비자와 대면해서 TV 광고 포스터를 팔 수도 없고, 일반인들에 비해 감성지수는 좀 더 높아서 적당히 겉멋은 들었기에 집 앞에 채소가게를 차려서 연명할 수도 없고, 이름은 제품에 가려졌기에 예술가들처럼 개인 명의의 작품(가령 독재 권력을 갈아 마시는 믹서기 매뉴얼 편집디자인)으로 권력의 부당함을 표현해도 주목조차 받기 힘든, 디자이너라면 어찌해야 할까?

방법은 두 가지다. 권력이 원하는 프로파간다를 찬란하게 가꾸는 문화 공범자가 되든지, 아니면 튀는 저항을 통해 후일을 도모하는 사람들이 모여드는 곳으로 피신해서 아방가르드 문화 운동가 목록에 자신의 이름을 보태든지.

유럽 사회가 히틀러라는 독재자의 출현으로 가치관의 혼란을 겪고 있던 당시, 공교롭게도 바로 그 기형적 독재 권력의 가장 가까운 곳 독일에서 당대의 걸출한 그래픽디자이너들이 활동하고 있었다. 그들 중 일부는 정치가들의 농단과 거기에 넘어가 개인의 권리를 양도하는 시민들의 우매함을 깨우치기 위해 고군분투하다가 결국 다른 진영의 나

라로 일과 삶의 터전을 옮겨 미래의 대중이 환영할 디자인의 초석을 만들어나간 반면, 자흐플라카트라는 기념비적인 포스터 스타일을 만들어냈던 화가 겸 그래픽디자이너들 대부분은 나치 정권의 문화 책동 사업에 자신들의 그림 실력을 보태주는 우를 범하고 말았다.

안타까울 따름이다. 그들이 가진 재주를 발휘해서 전쟁 수행을 위한 국채 발행을 알리고 병사들을 모집하는 징집 포스터를 만들고 아리안 혈통 인간의 콧날과 근육을 반짝반짝하게 과장해서 여론을 호도했던 행위를 역사에서 볼 때는 괘씸하고 한심하지만 디자이너라는 직업에 종사하면서 권력이라는 클라이언트를 마주했을 인간 개개의 삶을 헤아리려고 할 때, 단지 안타깝다는 생각에서 더 나아가지 못하는 것은 어쩌면 자흐플라카트의 매력적인 색조와 이미지의 강렬함이 내 마음에서는 좀처럼 바래지 않기 때문일지도 모르겠다.

그래서 나는 바란다. 오늘날에도 권력이 클라이언트의 자격으로 다가설 때 디자이너들의 처신이 어떠해야 할지는 각자의 선택이며 그 선택에 따라 동시대 혹은 후일의 시민과 사회로부터 평가를 받을 테지만, 나로서는 그보다 앞서 문화의 장에 정치권력이 일시적인 취향이나 이념의 잣대를 들고 행차하지 않기를 바랄 뿐이다. 그리고 비뚤어진 정치적 욕망의 추악함을 감추기 위해 문화계 종사자들에게 폼 나는 위장복을 만들어내라고 요구하지 말 것을 바랄 뿐이다.

니콜라스 하이에크 Nicolas Hayek (1928~)

ASUAG와 SSIH를 합병해 스와치그룹을 만들었다. 스위스의 자랑인 정밀한 시계 기술에 대중적 디자인을 입혀 스위스 시계 시장의 부흥을 다시 일궈냈다.

데즈카 오사무 手塚 治虫 (1928~1989)

일본의 만화가. 일본 만화를 이끌어간 선두주자 중 하나. 대표작 「철완 아톰」으로 현대 로봇 만화의 포문을 열었다. 리미티드 애니메이션 기법과 양식을 만들어 현재 일본 애니메이션 업계의 틀을 만들었다.

디터 람스 Dieter Rams (1932~)

20세기 산업디자인계의 전설로 불리는 독일의 디자이너. 단순한 디자인에 대한 철학을 담아 한스 구겔로트와 함께 디자인한 '포노슈퍼 SK4'가 그의 대표작이며 애플의 디자인 책임자가 된 조너선 아이브 등에게 영향을 주었다.

딕 브루나 Dick Bruna (1927~2017)

네덜란드 출신의 아동문학가이자 그래픽디자이너. 극도로 단순화된 캐릭터 작업으로 유명하다. 1955년 아들을 위해 그린 토끼 캐릭터 미피는 전 세계로 수출되어 50개국 아이들에게 읽혔다.

레이먼드 로위 Raymond Loewy (1893~1986)

프랑스 출신의 디자이너. 미국으로 건너간 이후 일러스트레이션을 비롯 다양한 분야에서 활약했다. 미국에서 '유선형'을 디자인에 도입시켜 크게 유행시켰으며 각종 패키지와 로고를 디자인한 스타 디자이너다.

루치안 베른하르트 Lucian Bernhard (1883~1972)

독일 출신. 상품의 이미지와 최소한의 글자를 전면에 배치하는 일명 '자흐플라카트'라 불리는 광고 영역의 시초라고 할 수 있다. 포스터 공모전 수상작인 프리스터 성냥 포스터는 지금까지도 회자되는 명작이다.

르네 고시니 Rene Goscinny (1926~1977)

프랑스 파리 출신의 작가. 삽화가 장 자크 상페와 함께 『꼬마 니콜라』 시리즈를 만들어냈다. 이후 알베르 우데르조와 함께 지구상에서 가장 많이 읽힌 작품으로도 꼽히는 『아스테릭스』 시리즈를 만들었다.

막스 미딩거 Max Miedinger (1910~1980)

스위스 출신의 디자이너. 세계적 서체인 헬베티카를 디자인했다. 식자공으로 훈련받고 취리히 예술공예학교에서 수학했으며 46세에 이르러서야 취리히에서 그래픽디자이너로 활동을 시작했다. 헬베티카의 중립적 성격과 경제적 형태, 어떤 내용의 메시지도 분명하게 전달하는 장점으로 아직까지 수많은 디자이너의 사랑을 받고 있다.

브루노 무나리 Bruno Munari (1907~1998)

이탈리아의 예술가. 회화, 조각, 디자인 등 다방면에서 활동했다. 청년기에는 미래파에 속해 회화 겸 조각가로 활동하다가 중년 이후 디자이너로 활약했다. 어린이를 위한 디자인에 특히 관심이 많아 어린이를 위한 워크숍을 기획하기도 했다.

빅토르 파파네크 Victor Papanek (1925~1998)

디자이너의 사회적 책임과 윤리의식을 강조했다. 세계 각국을 다니며 환경과 사람을 생각하는 디자인을 몸소 실천했다.

솔 배스 Saul Bass (1920~1996)

영화 타이틀 시퀀스의 최강자로 불리는 전설의 그래픽디자이너. 특히 모션그래픽 분야의 선구자라고 할 수 있다. 타이틀 시퀀스뿐 아니라 영화 연출, 비주얼 컨설턴트, 로고·패키지디자이너로도 활동했다.

아르네 야콥센 Arne Jacobsen (1902~1971)

덴마크의 건축디자이너이자 가구디자이너. 스테인리스 스틸로 개발한 일명 실린더 라인과 합판을 휘어서 만든 개미 의자 등으로 유명하다. 생산기술을 고려하지 않고 신소재만 선호한다는 비판을 듣기도 했으나 유행을 타지 않는 디자인으로 지금까지 사랑받는다.

아트 폴 Art Paul (1925~2018)

미국 출신의 그래픽디자이너. 1953년 「플레이보이」 잡지의 창간자인 휴 헤프너의 제안으로 시그니처 캐릭터인 토끼 로고를 디자인했다. 휴 헤프너는 그를 "가장 혁신적이고 영향력 있는 잡지 아트 디렉터 중 한 명"이라고 극찬하기도 했다.

알베르 우데르조 Albert Uderzo (1927~)

이탈리아에서 태어나 프랑스에서 활동했다. 르네 고시니가 글을 쓰고 우데르조가 그림을 그린 『아스테릭스』를 발표했다. 르네 고시니가 세상을 떠난 후에도 계속해서 시리즈를 그리고 있다.

얀 치홀트 Jan Tschichold (1902~1974)

독일 출신의 타이포그래피디자이너. 본문용 서체인 사봉을 제작하는 등 일생 동안 타이포그래피에 대한 진지한 자세와 식견을 잃지 않으며 타이포그래피가 더욱 전문적인 분야로 자리 잡는 데 큰 공헌을 하였다.

어브 아이웍스 UB Iwerks (1901~1971)

월트 디즈니의 오랜 친구이자 디즈니의 핵심 캐릭터인 미키 마우스를 디자인한 만화가. 디즈니 애니메이션의 초창기 작품에 관여하며 월트 디즈니사의 현재 명성을 만들어낸 일등 공신으로 손꼽힌다.

엘 리시츠키 El Lissitzky (1980~1941)

러시아 출신으로 독일에서 디자인을 공부한 디자이너. 1919년부터 그리기 시작한 기하학적 추상화 연작인 '프라운' 시리즈가 본격적인 비구상표현의 효시가 되면서 구성주의 운동에 큰 영향을 미쳤다.

오토 노이라트 Otto Neurath (1882~1945)

오스트리아 빈 출신의 철학자다. 논리실증주의 경향 빈학단의 중심인물이었다. 도형과 기호를 조합한 그림 기호 문법 체계인 아이소타이프를 만들어 시각디자인의 발전에 큰 영향을 미쳤다.

오틀 아이허 Otl Aicher (1922~1991)

독일 출신. 루프트한자 CI 등 기업 브랜딩 영역에서 활동했다. 1972년 뮌헨 올림픽에서 최초로 종목별 픽토그램을 만들어 선보였다.

월트 디즈니 Walt Disney (1901~1966)

미국 시카고 출신의 만화영화 제작자. 미키 마우스, 도널드 덕 등 유명하고 상징적인 캐릭터들을 탄생시켰으며 애니메이션이라는 장르를 개척하는 데 큰 공헌을 했다. 평생의 친구이자 동업자인 어브 아이웍스의 손에서 탄생한 캐릭터들로 독보적인 '디즈니 월드'를 만들어냈다.

조지 루커스 George Lucas (1944~)

미국의 영화감독이자 제작자. 「스타워즈」, 「인디애나 존스」 등 유명한 세계관을 가진 시리즈를 만들었다.

제시 슈와이더 Jesse Shwayder (1882~1970)

미국 콜로라도주 출신. 28세의 나이로 여행 가방 브랜드인 쌤소나이트를 창립했다. 세계에서 가장 튼튼한 가방을 만들겠다는 일념으로 가방을 만들어 세계 최대의 여행 가방 제조업체가 된다.

찰스 슐츠 Charles Schulz (1922~2000)

미국의 만화가. 국내에는 스누피 캐릭터로 더 잘 알려진 연재 만화 『피너츠』의 작가다. 자신의 경험을 바탕으로 탄생한 이 만화는 연극과 애니메이션으로도 제작되었다.

토머스 버버리 Thomas Burberry (1835~1926)

영국 출신으로 포목상을 운영했다. 당시 농부와 목동들이 즐겨 입었던 원단을 보완해 개버딘이라는 원단을 개발했다. 이후 이 원단을 이용해 습하고 추운 영국 기후에 어울리는, 일명 '바바리'라고도 불리는 트렌치코트를 디자인했다.

티보르 칼먼 Tibor Kalman (1949~1999)

헝가리계 미국인. 디자인계의 문제적 인물로 손꼽히는 사람 중 한 명이다. 1979디자인 스튜디오 M&Co.를 설립했다. 1990년 창간한 「컬러스」의 편집장으로 일하며 유명해졌다.

카를 엘제너 Karl Elsener (1860~1918)

일명 맥가이버 칼이라고도 불리는 아미 나이프의 디자이너. 주방용 칼이나 수술용 칼 등을 제작하던 그가 스위스 군인들을 위해 디자인한 아미 나이프는 순식간에 전 세계로 퍼져나가며 스위스를 대표하는 상품이 되었다.

카상드르 Cassndre (1901~1968)

프랑스 출신의 포스터디자이너. 독창적인 기하학 구성이 특징적이다. 미국에서 활약하다 1938년 이후 프랑스로 돌아와 회화와 무대장치디자인에 전념했다. 페뇨체 등 타이포그래피디자인으로도 유명하다.

칼 바크스 Carl Barks (1901~2000)

미국 오리건주 출신의 만화가이자 캐릭터디자이너. 월트 디즈니에서 '도널드 덕' 등의 캐릭터를 그렸고 각본을 쓰기도 했다. 은퇴 후에도 디즈니사의 작품들을 계속 그리며 함께 일했다.

쿠르트 네프 Kurt Naef (1926~2006)

장난감디자이너. 장난감 회사 네프를 창업했고 대표작으로 네프슈필이 있다. 아이들이 나무 벽돌 16개를 자유롭게 조합하며 가지고 놀면서 상상력을 기를 수 있게 디자인된 명품 장난감이다.

포르투나토 데페로 Fortunato Depero (1982~1960)

이탈리아의 미래파 화가이자 디자이너. 회화, 조각, 무대 및 의상, 타이포그래피, 광고 등 다양한 영역에서 활약했다. 1927년 이후 뉴욕으로 활동 무대를 넓혀 활발한 예술 활동을 전개하였다.

프라이탁 형제 Freitag brothers

스위스 출신. 환경에 대한 고민으로 폐품을 활용한 파격적인 재활용 가방 브랜드 '프라이탁'을 만들었다. 세탁한 화물차 덮개 방수 천을 수작업으로 재단해 사용하며 모든 제품의 디자인이 다르다.

필리포 마리네티 Fillippo T. Marinetti (1876~1944)

이탈리아의 소설가이자 시인. 「미래파 선언」을 발표해 예술계에 큰 영향을 주었다. 전통에서 벗어나 현대적인 미를 추구했으며 "경주용 자동차가 사모트라케의 승리의 여신보다 아름답다"고 하는 등 속도와 기계를 찬미했다.

필립 스탁 Philippe Starck (1949~)

프랑스 파리 출신. 대학에서 중퇴하고 독학으로 디자인을 공부했다. 1982년 미테랑 대통령 개인 사저의 인테리어를 담당하며 스타 디자이너가 된다. 그의 디자인인 주시 살리프는 1990년대를 대표하는 디자인 아이콘이 되었다.

한스 베크 Hans Beck (1929~1998)

독일 출신의 그래픽디자이너이자 장난감디자이너인 그는 플레이모빌사의 대표 디자이너다. 그는 아이들이 노는 모습을 관찰하고 입체적인 놀이를 할 수 있도록 7.5cm의 갈아 끼울 수 있는 장난감 플레이모빌을 개발했다.

한스 구겔로트 Hans Gugelot (1920~1965)

인도네시아 출생의 스위스 디자이너. 디터 람스와 함께 브라운사의 제품디자이너로 활약했다. 기능적이며 미니멀한 디자인을 추구하여 편의뿐 아니라 아름다움도 더해주었다.

해리 벡 Harry Beck (1902~1974)

런던 지하철에 근무하며 비율과 축적을 무시한 역발상이 특징인 최초의 지하철 노선도를 그렸다. 미국의 작가인 빌 브라이슨은 런던 지하철 노선도인 언더그라운드 맵을 "문명의 이기 가운데 최고의 걸작"이라 평하기도 했다.

KI신서 8134

더 디자인 2

1판 1쇄 인쇄 2019년 5월 8일
1판 1쇄 발행 2019년 5월 21일

지은이 김재훈
펴낸이 김영곤 박선영
펴낸곳 ㈜북이십일 21세기북스

콘텐츠개발2본부 4팀장 최유진
책임편집 위윤녕 **디자인** 석운디자인

마케팅1팀 왕인정 나은경 김보희 한경화 정유진 박화민
마케팅2팀 배상현 김윤희 이현진 **마케팅3팀** 한충희 김수현 최명열
홍보기획팀 이혜연 최수아 박혜림 문소라 전효은 염진아 김선아 양다솔
해외기획팀 임세은 이윤경 장수연 **제작팀** 이영민 권경민

출판등록 2000년 5월 6일 제406-2003-061호
주소 (10881) 경기도 파주시 회동길 201(문발동)
대표전화 031-955-2100 **팩스** 031-955-2151 **이메일** book21@book21.co.kr

(주)북이십일 경계를 허무는 콘텐츠 리더

21세기북스 채널에서 도서 정보와 다양한 영상자료, 이벤트를 만나세요!
페이스북 facebook.com/jiinpill21 블로그 b.21c_editors.com
인스타그램 instagram.com/jiinpill21 홈페이지 www.book21.com
서울대 가지 않아도 들을 수 있는 명강의! 〈서가명강〉
네이버 오디오클립, 팟빵, 팟캐스트에서 '서가명강'을 검색해보세요!

ⓒ 김재훈, 2019
ISBN 978-89-509-8091-7 04600
 978-89-509-8092-4 (세트)